U0021663

答應你 *Ying*

林岱縈 寫真

時報出版

慢
再慢
呼吸自然一點
連手指頭也要有表情
2023.08.28/29 — 拍攝日記

非常開心能夠和時報及 Kris 合作
謝謝月薰主編提升了我的溫度
謝謝 Kris 哥留住了我的情感
我自己也從拍攝風格到服裝、地點、排版參與了很多想法

簡單輕描的妝容
舒服自在的姿態
沒有喧賓奪主的色彩
沒有華麗奪目的衣裳
我想要你能好好地看著我
讓我的凝望走進你眼眸中
用我的懷抱釀歸屬的味道
感受我的恬淡、察覺我的憂愁
妒嫉和我肌膚纏綿的光
眷戀停留在我髮絲上的風

我戒不掉也不想戒掉
喜歡想像有人喚我、等我、愛我
我的心跳就彷彿沒有了盡頭

還記得 Kris 哥拍攝時曾說我有像日本女生的樣子
我當時聽不懂問著什麼意思
他說:「妳的眼神有一種溫柔但又堅強的力量」
我聽了很驚訝但也覺得欣慰

好像「承諾」一樣
溫柔又堅強
謝謝帶走我承諾的每一個你

答應你 我會繼續溫柔又堅強地走下去
答應我 你會在某個地方喚我、等我、愛我

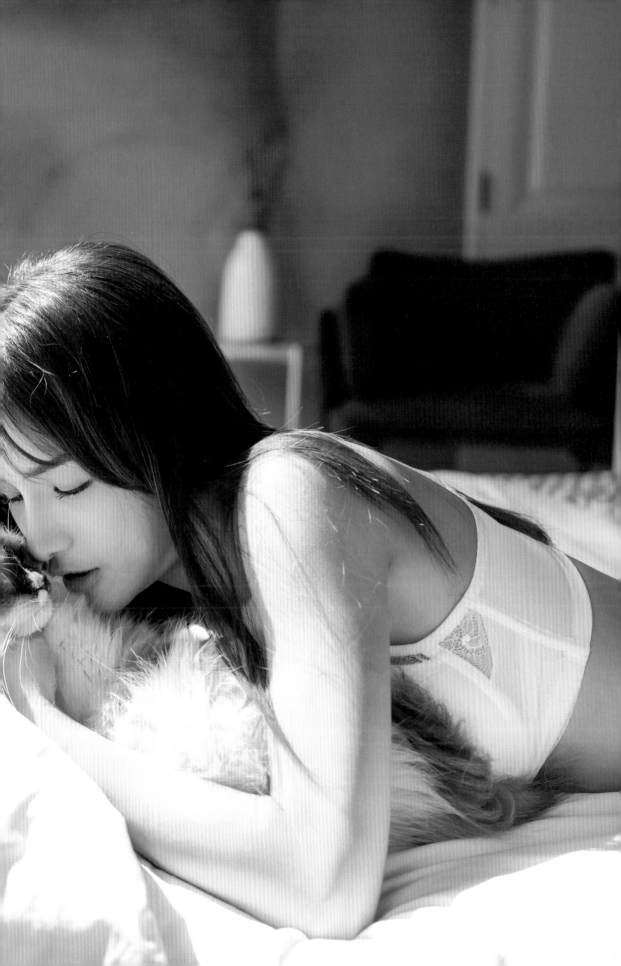

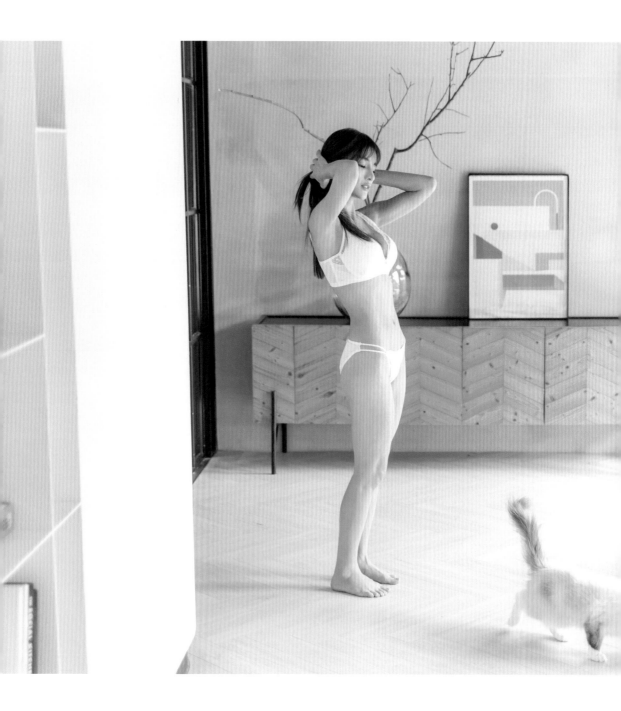

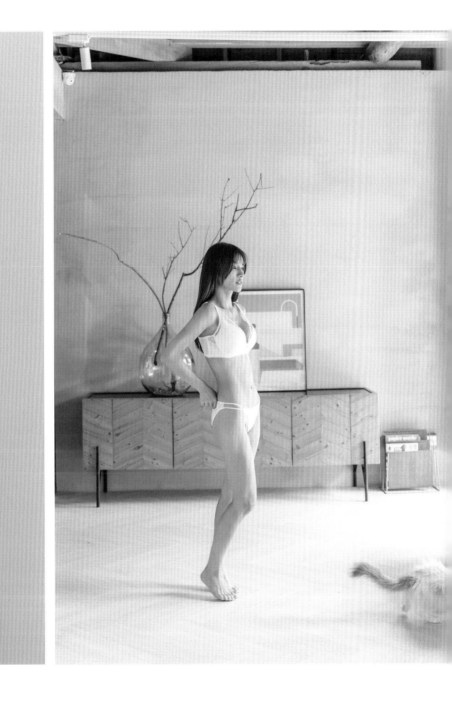

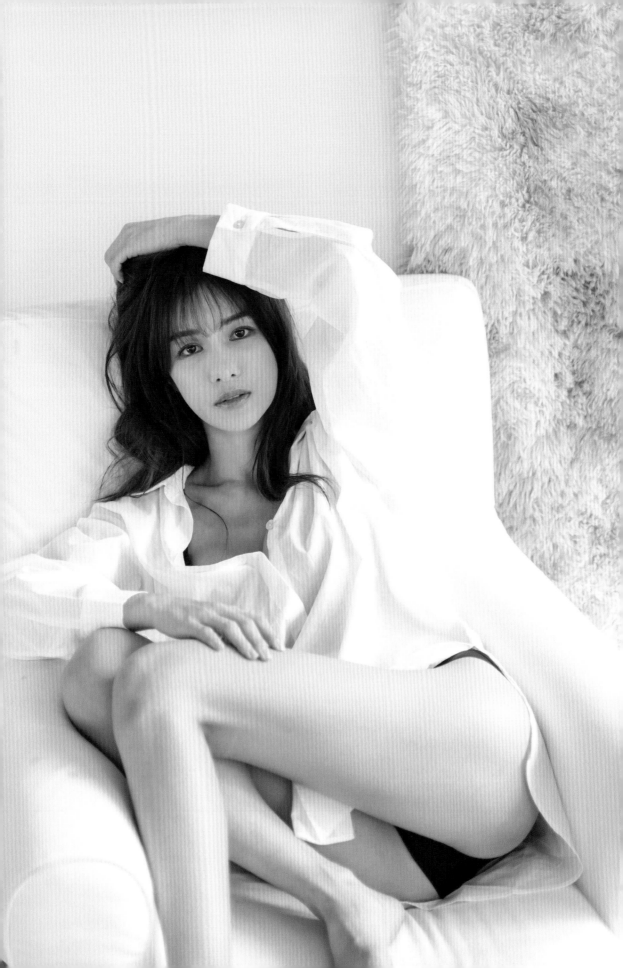

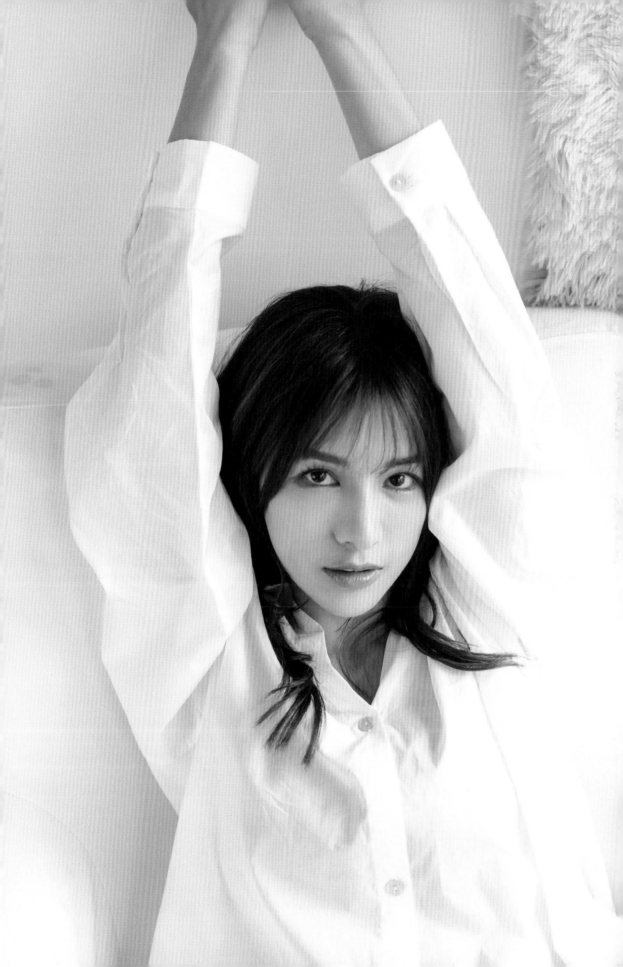

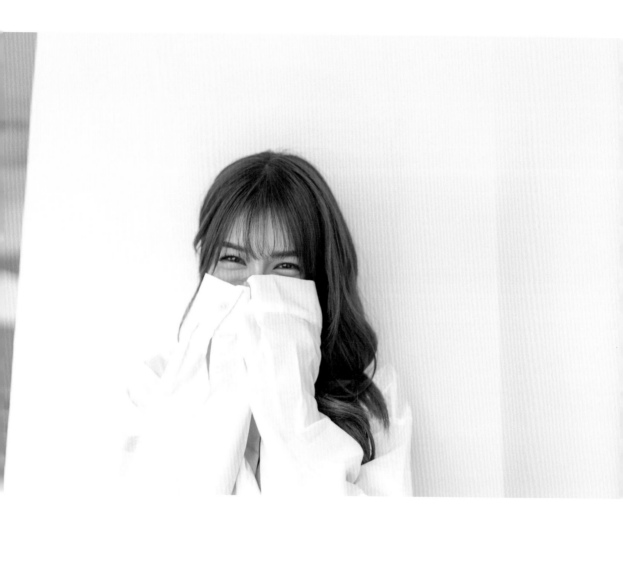

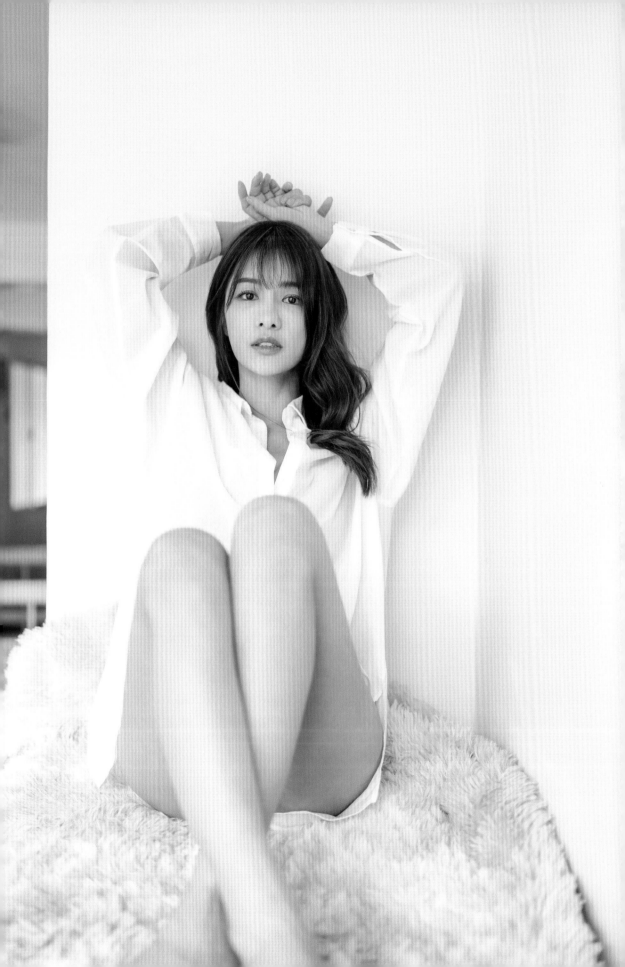

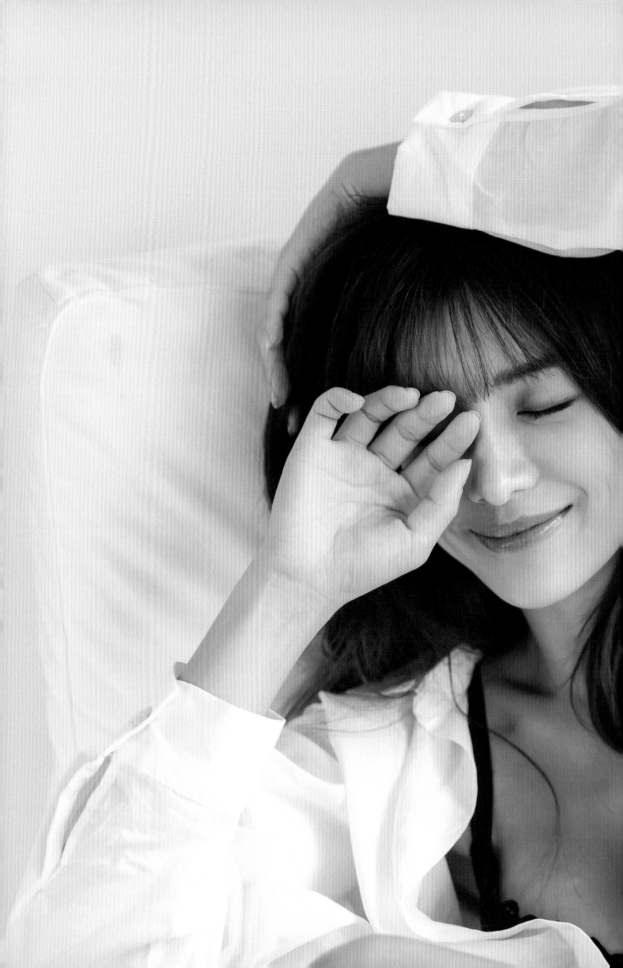

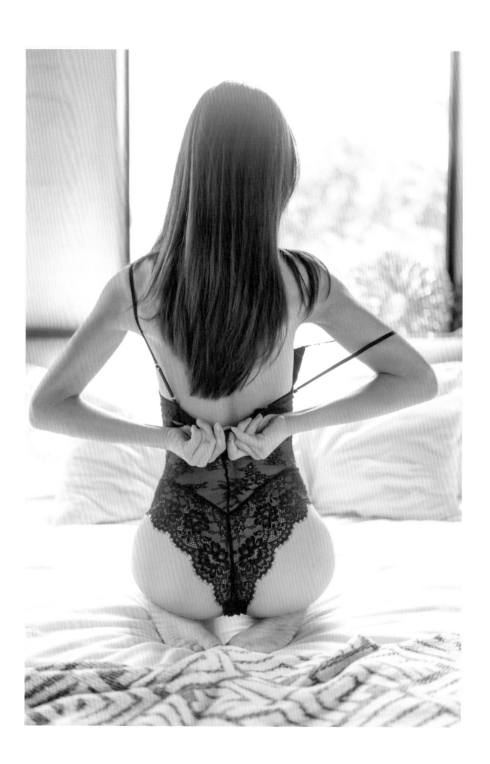

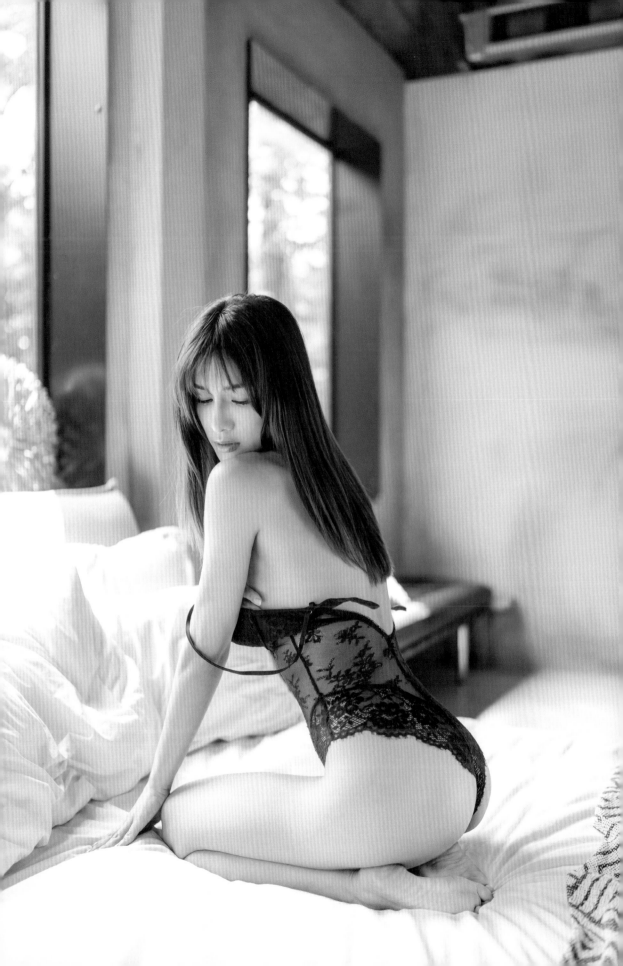

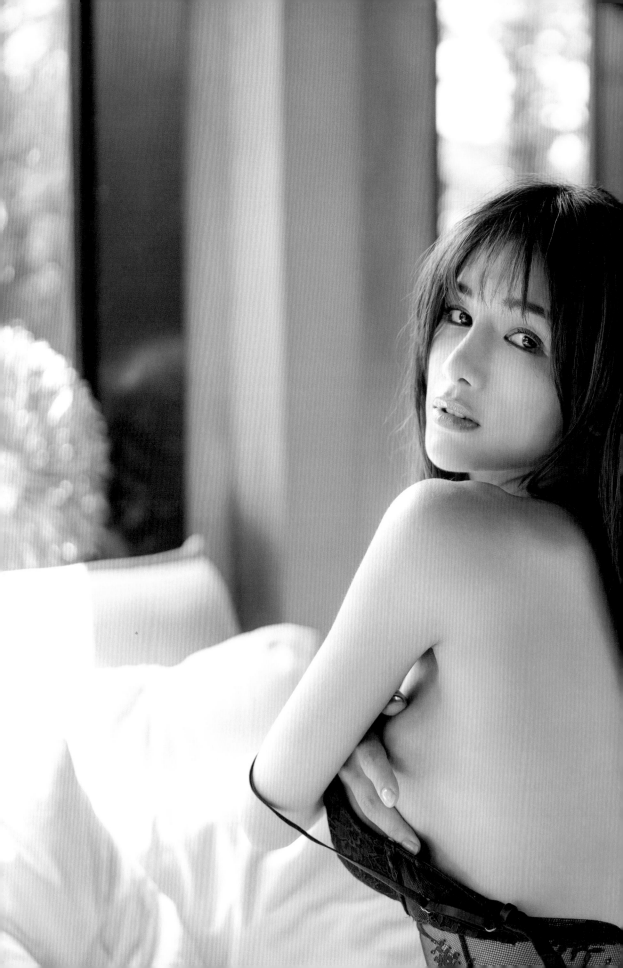

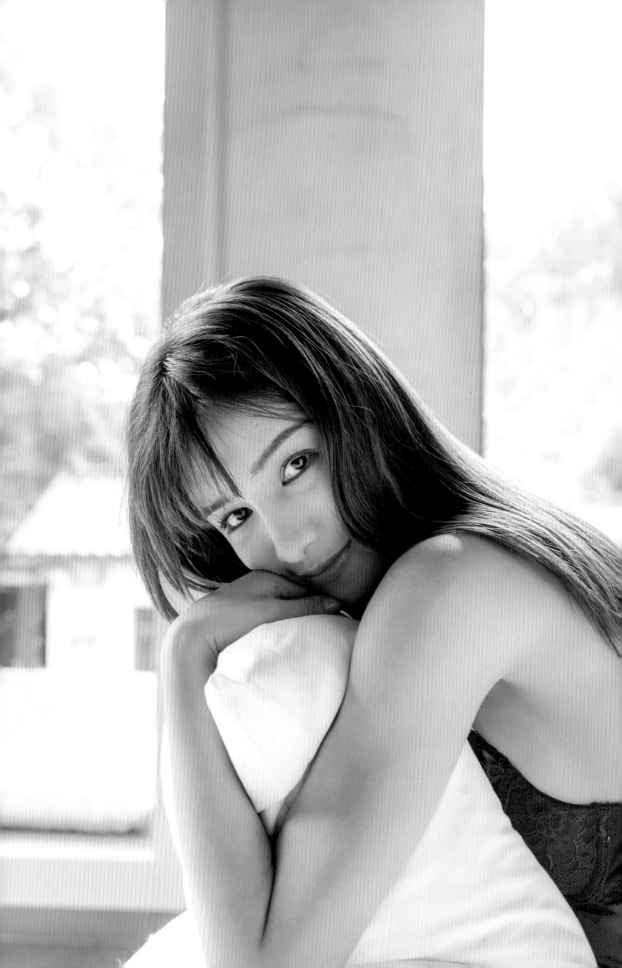

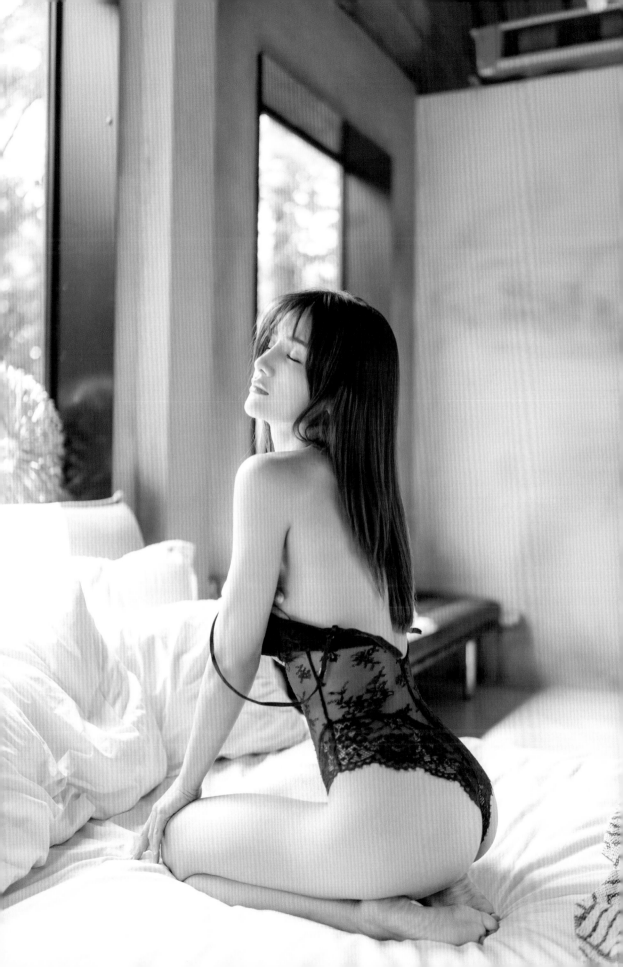

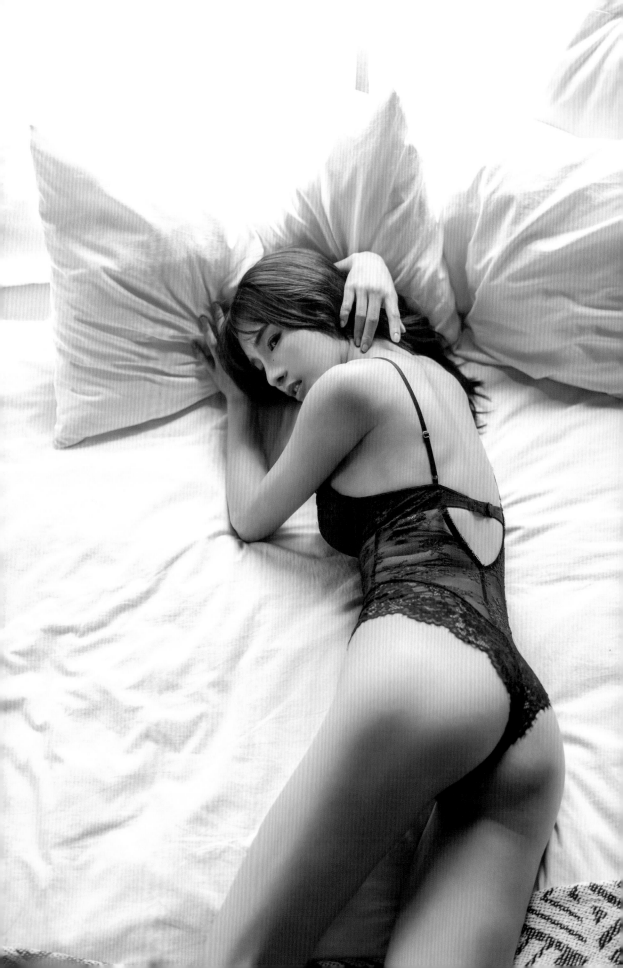

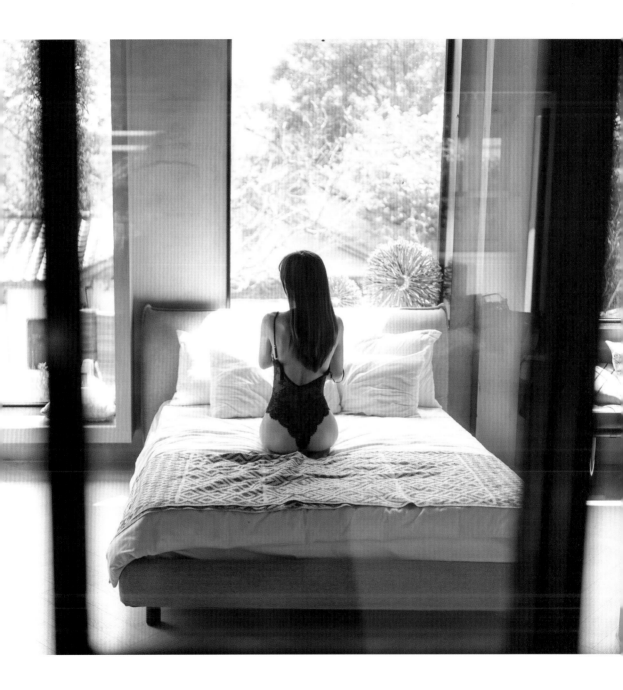

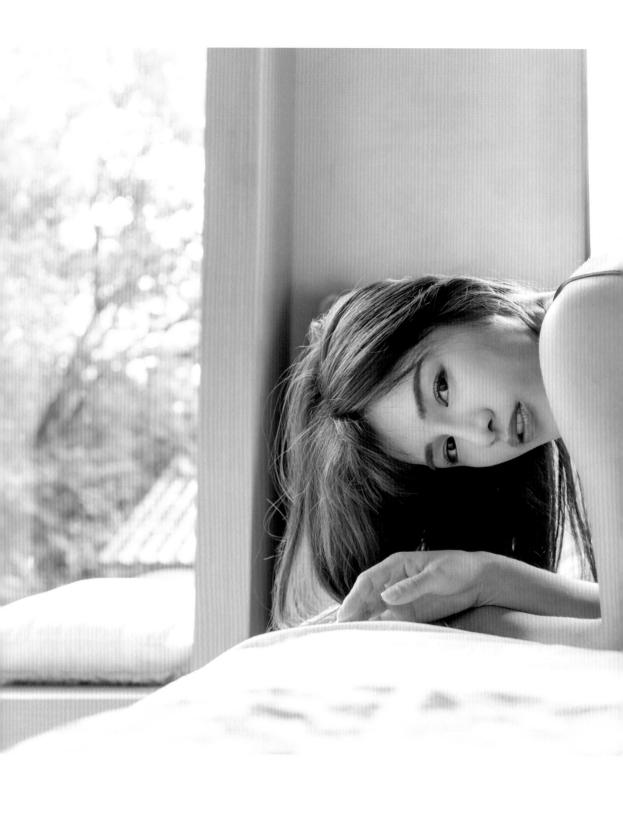

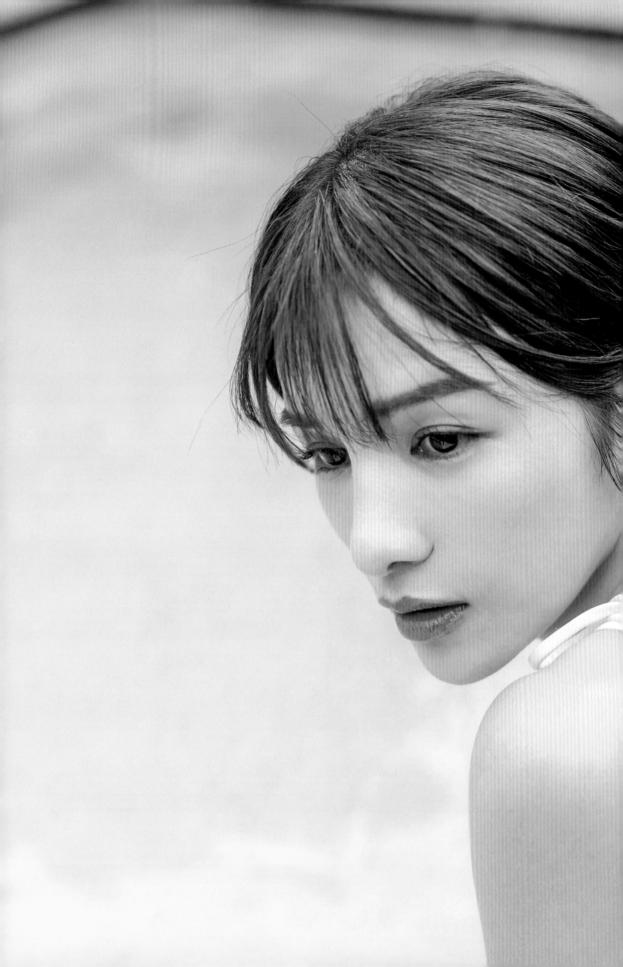

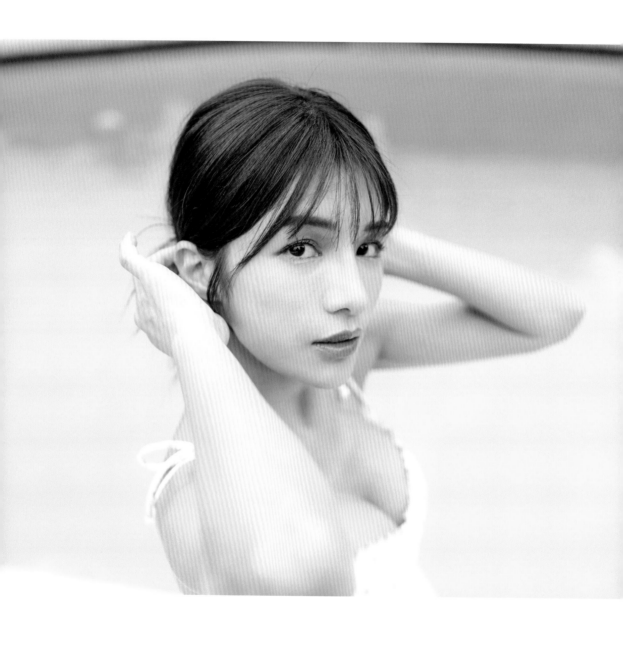

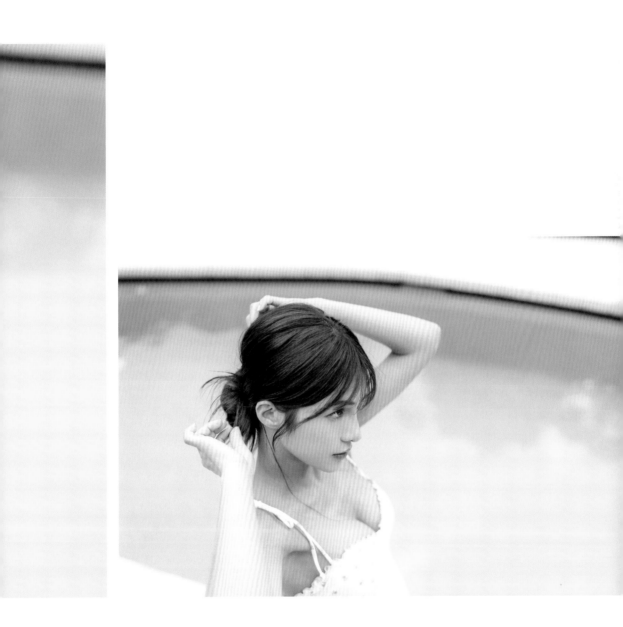

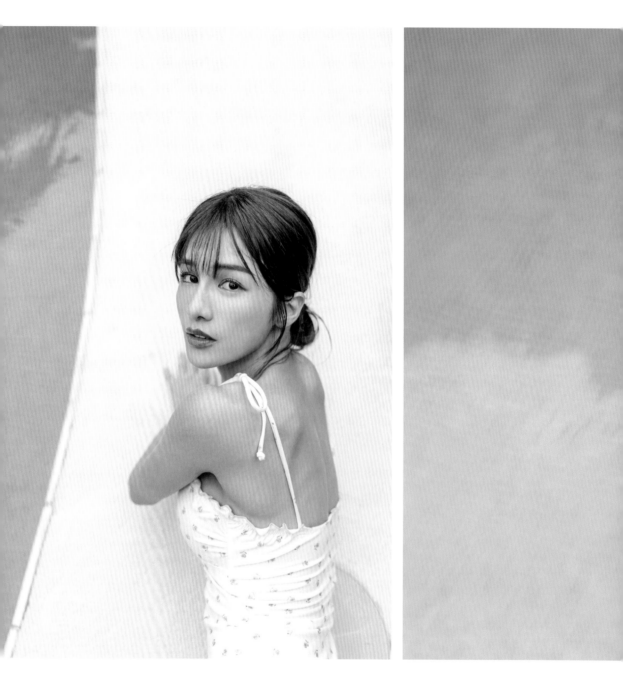

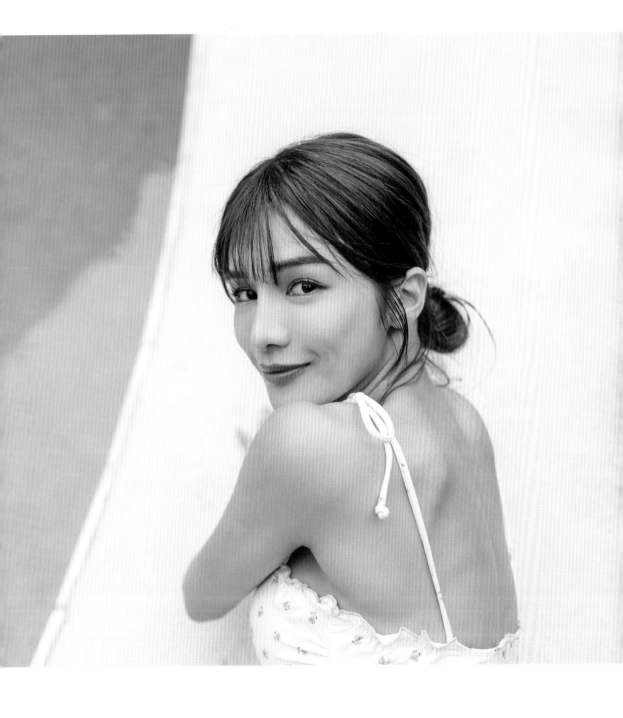

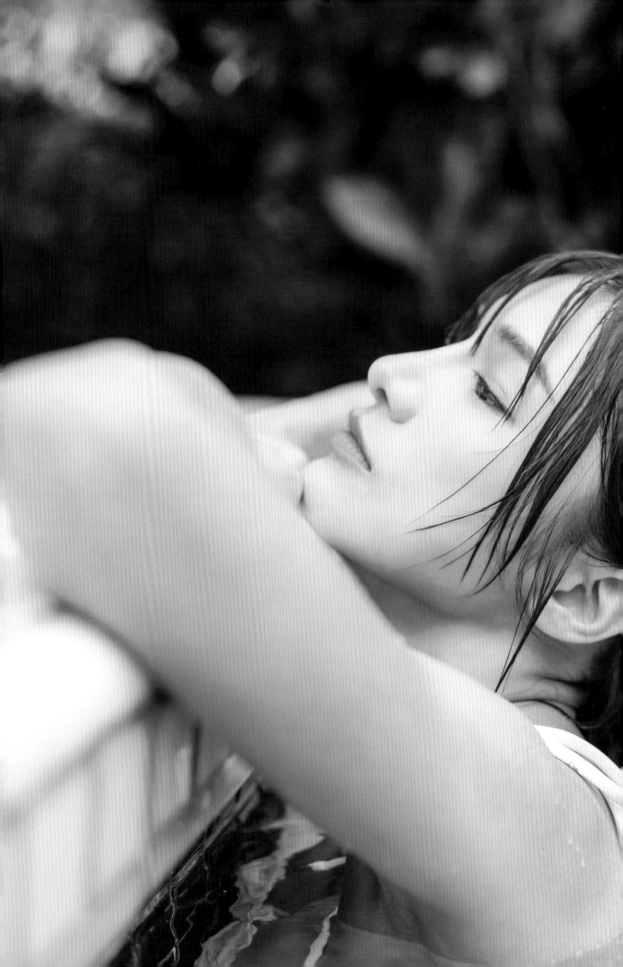

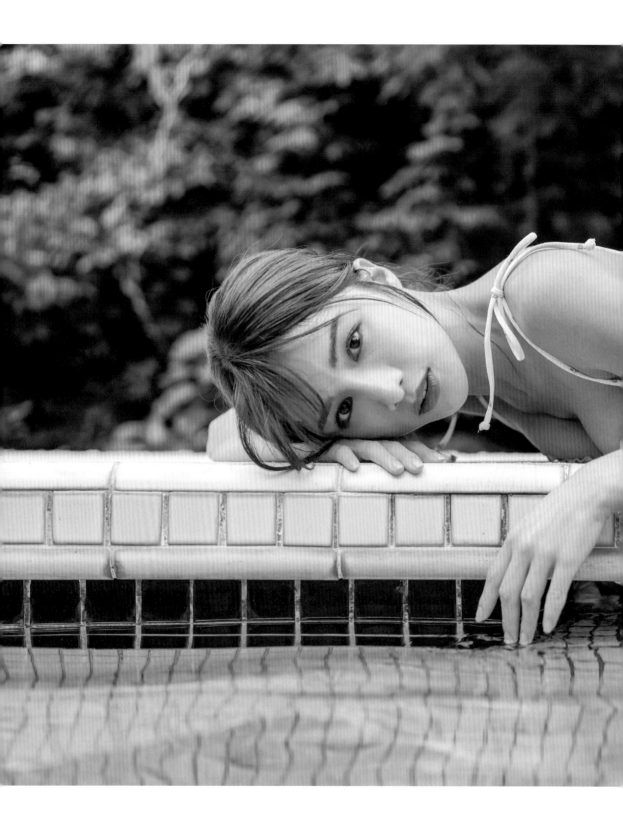

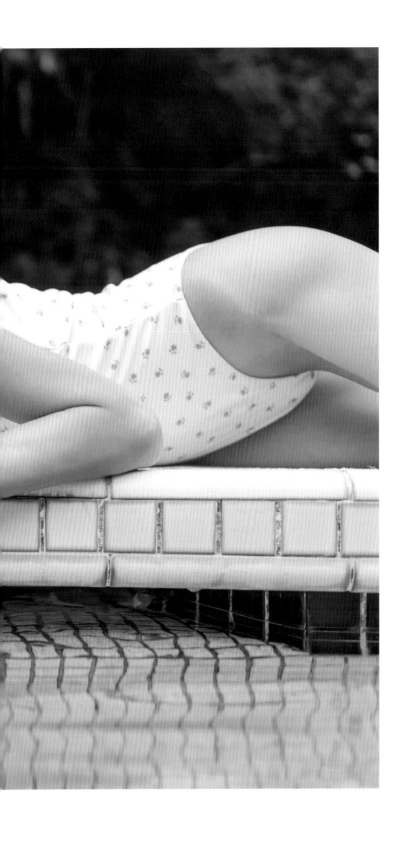

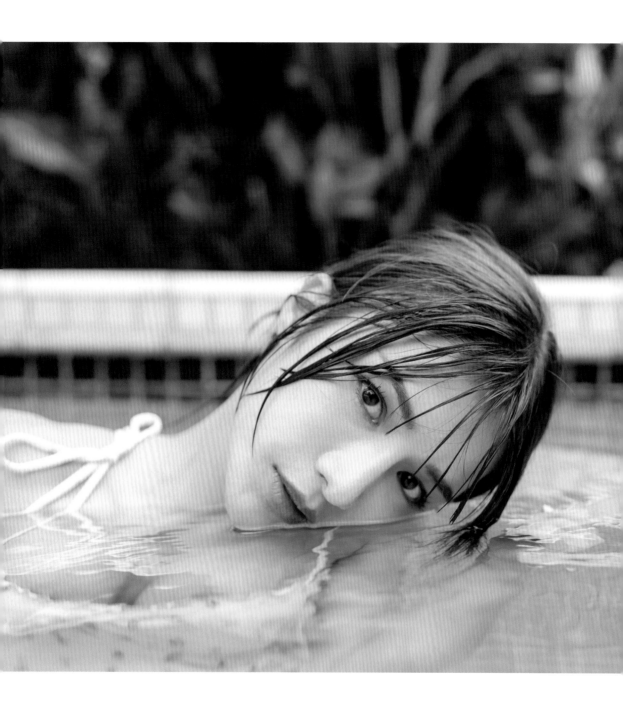

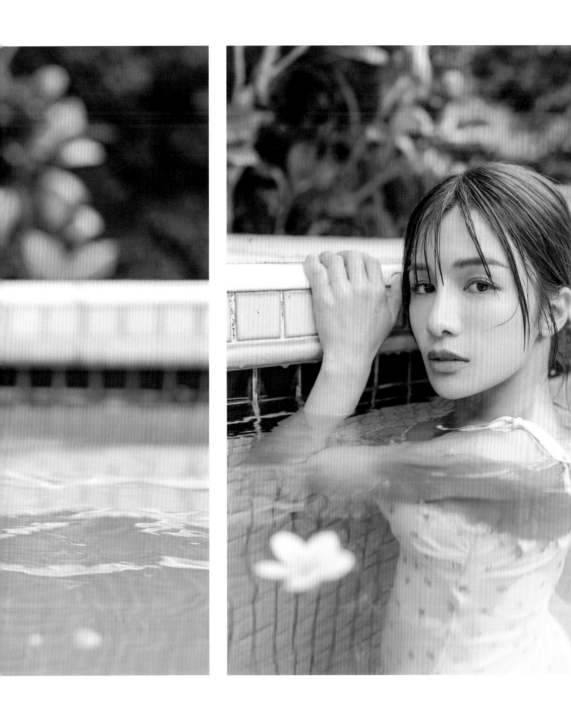

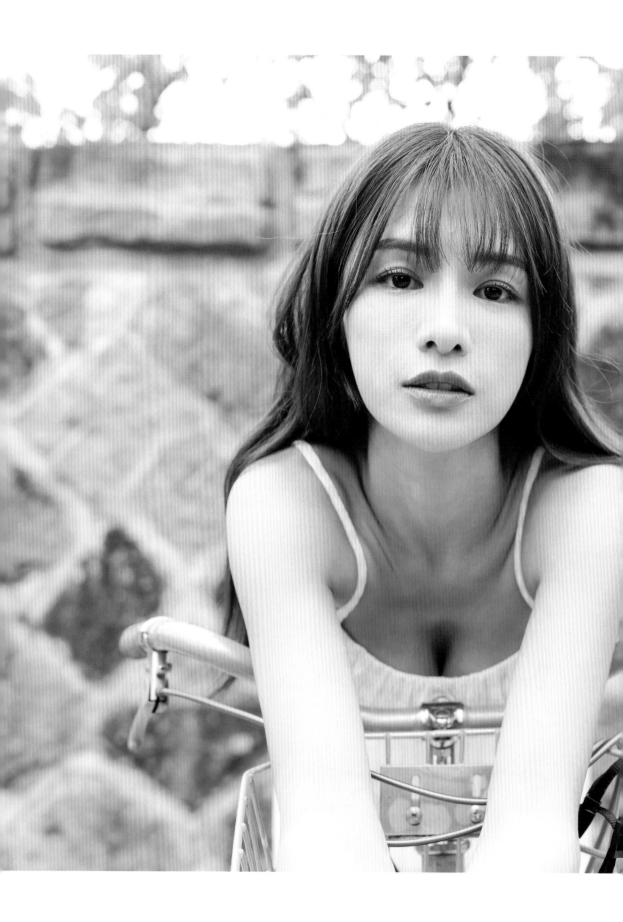

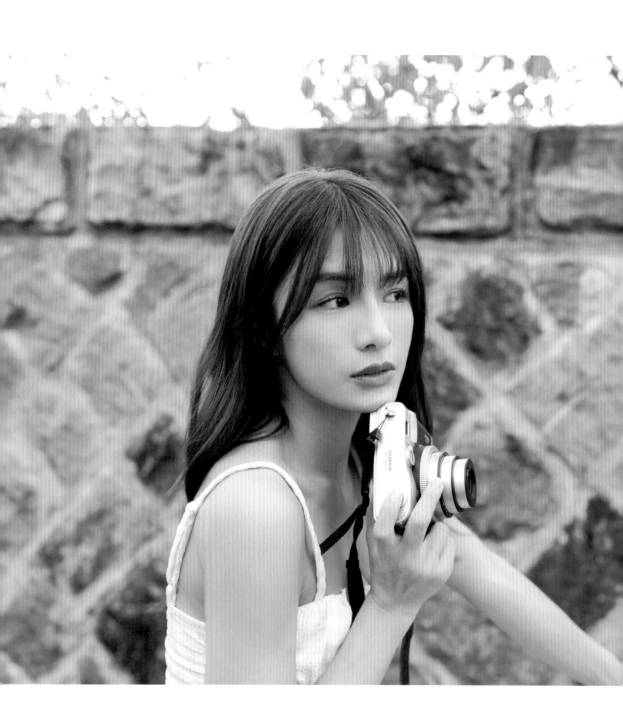

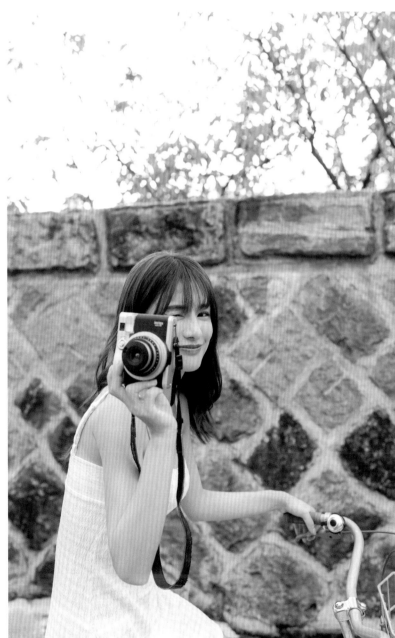

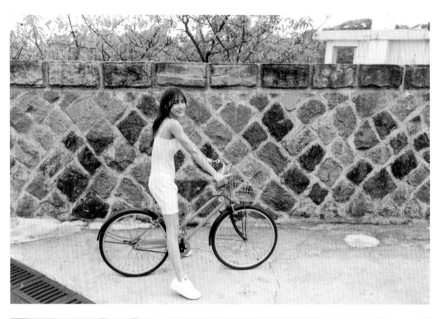

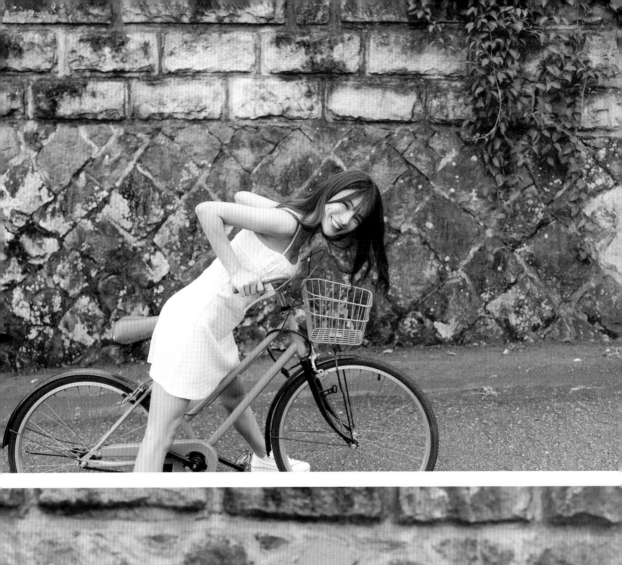
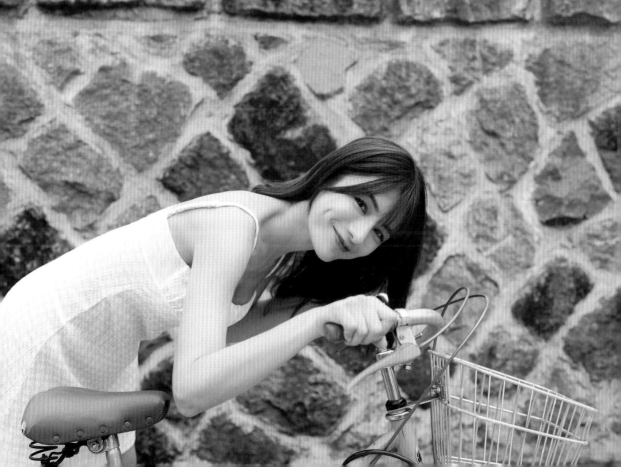

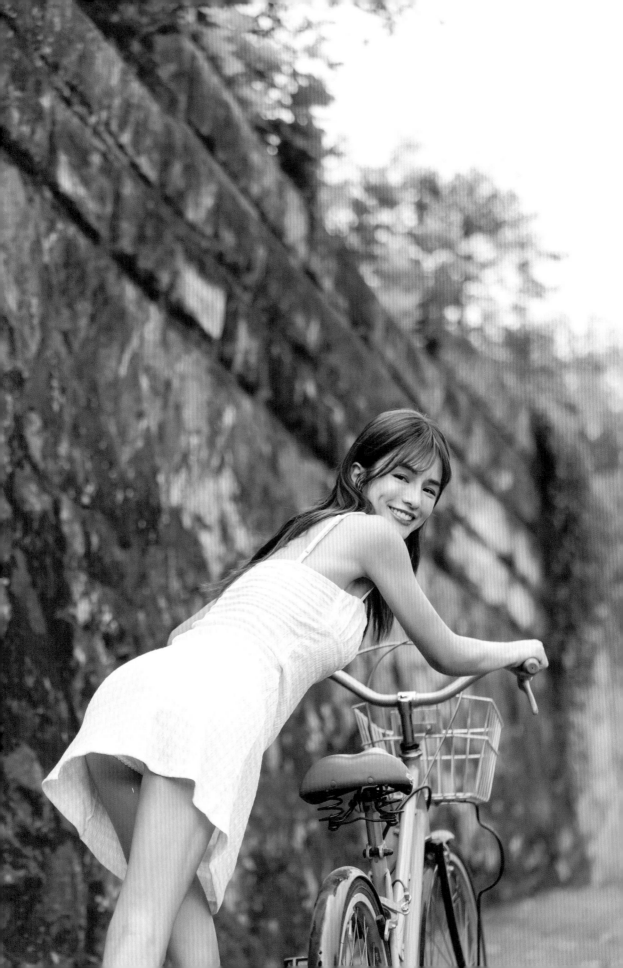

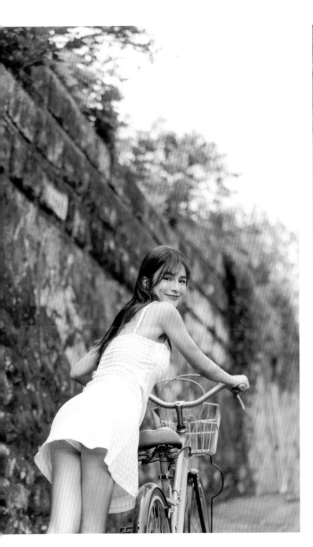
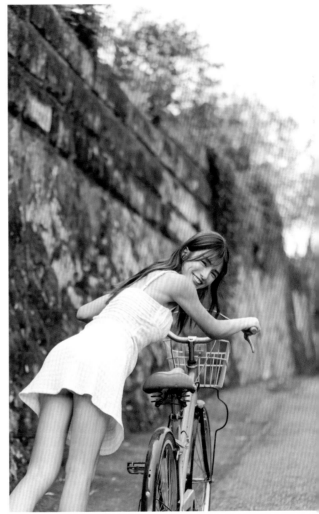

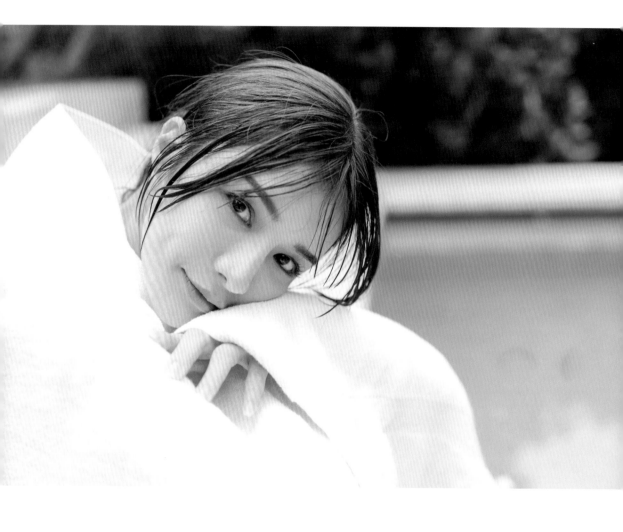

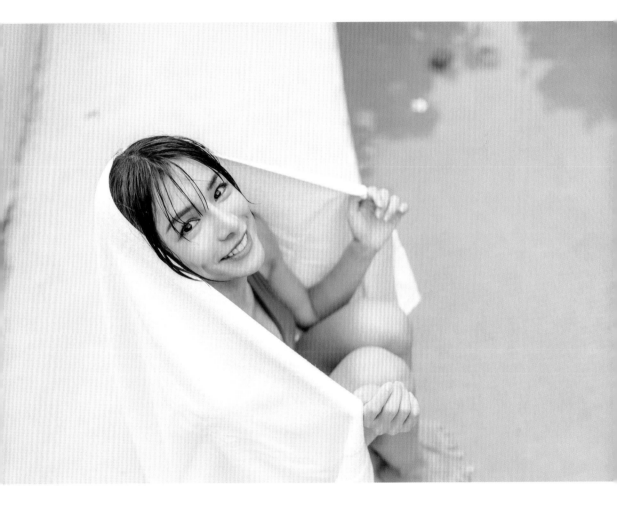

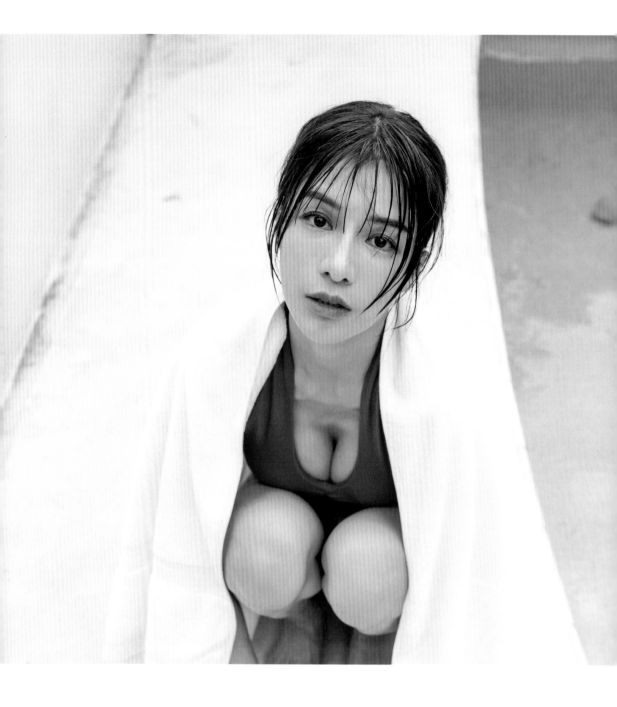

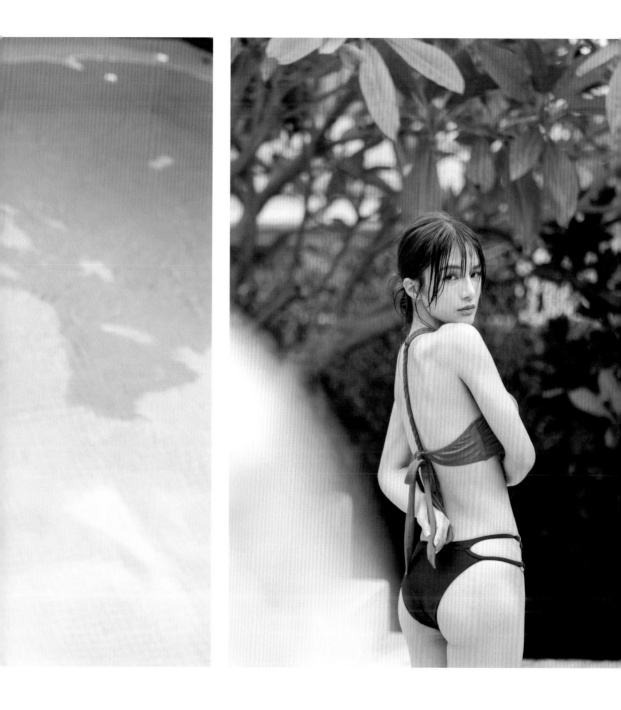

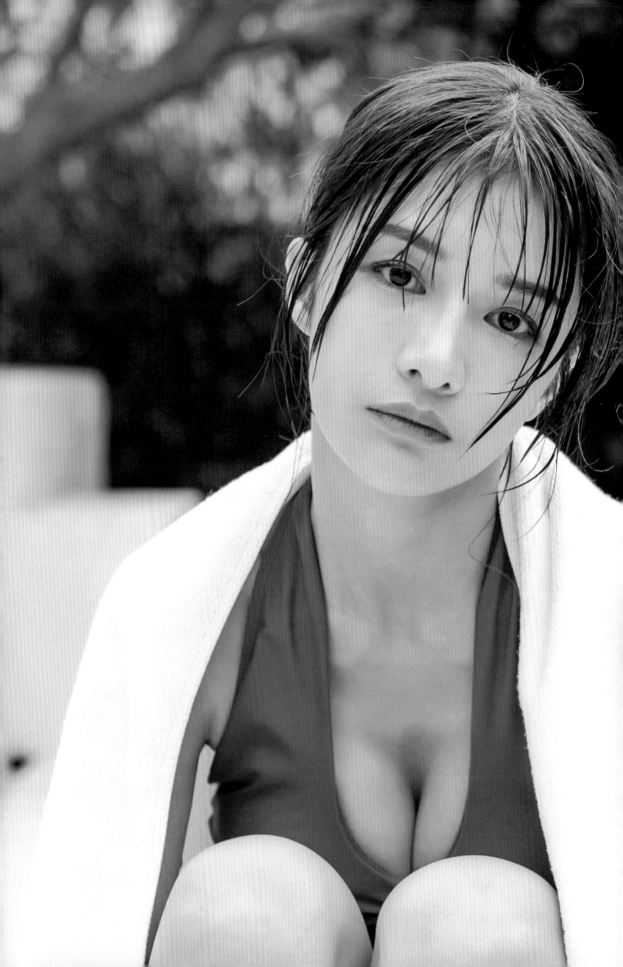

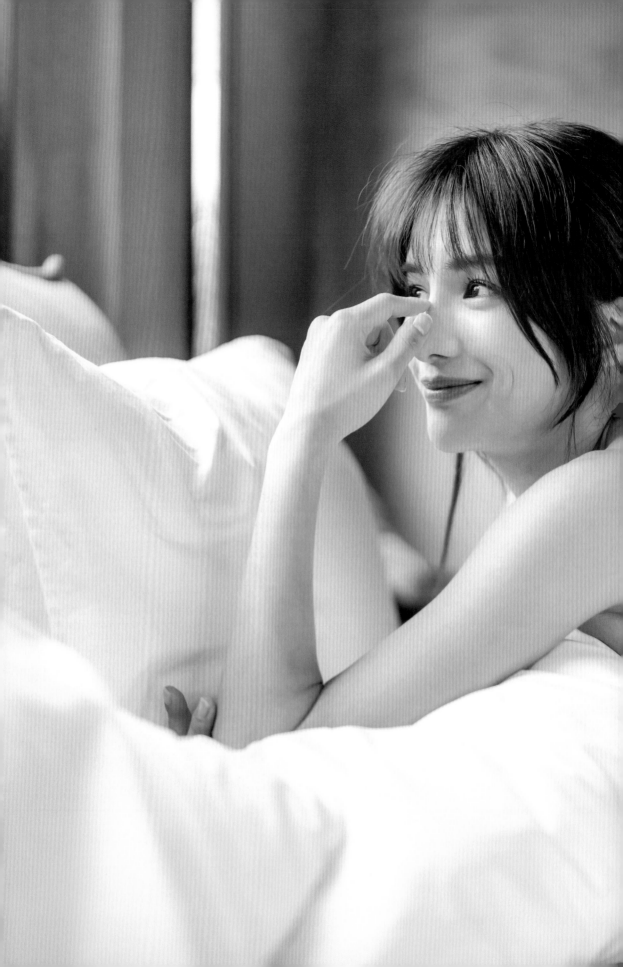

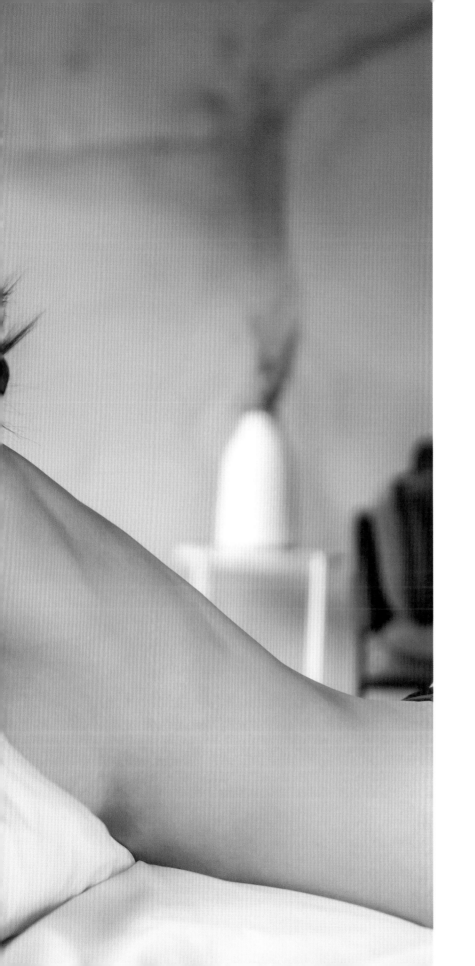

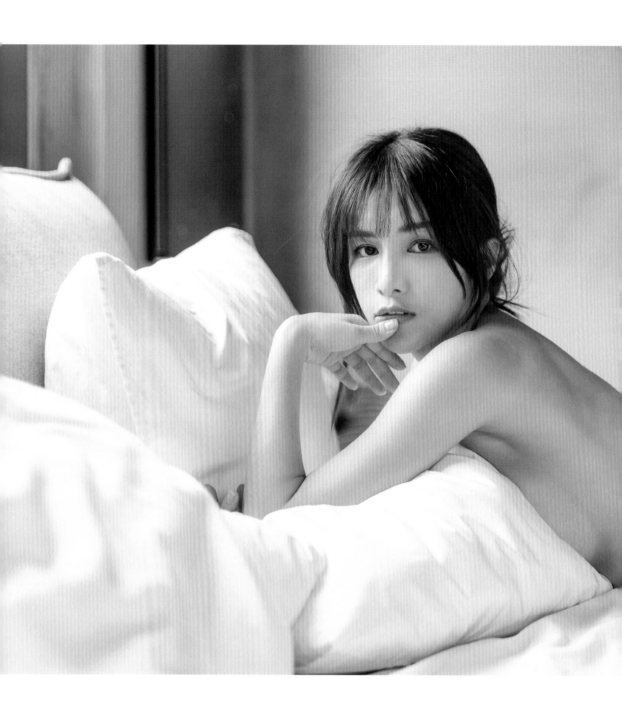

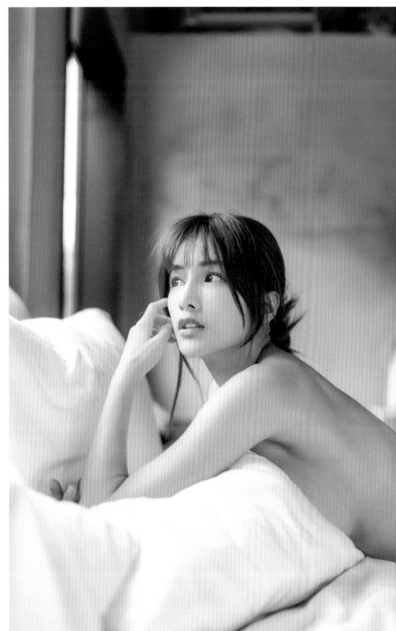

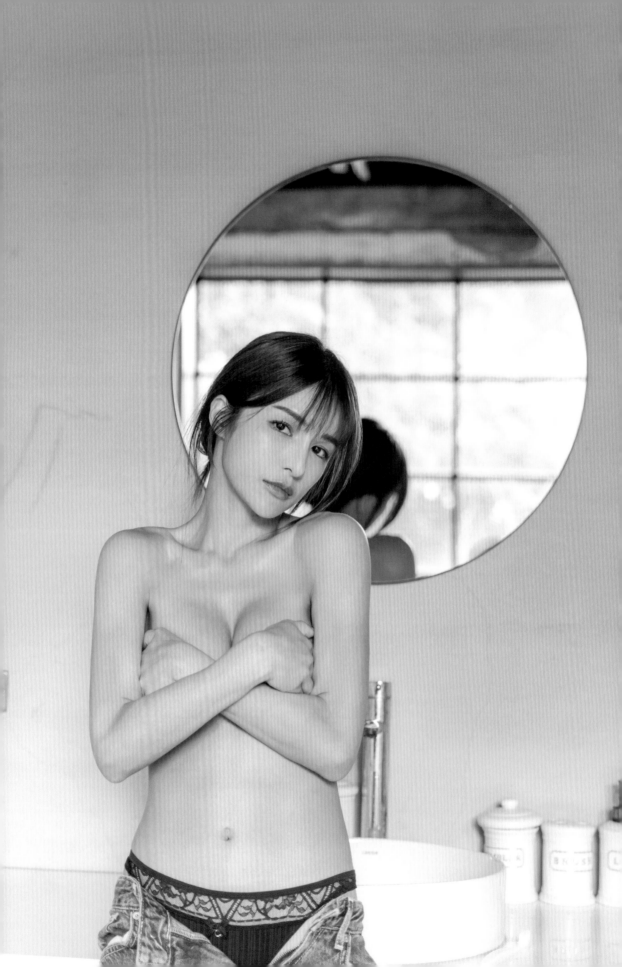

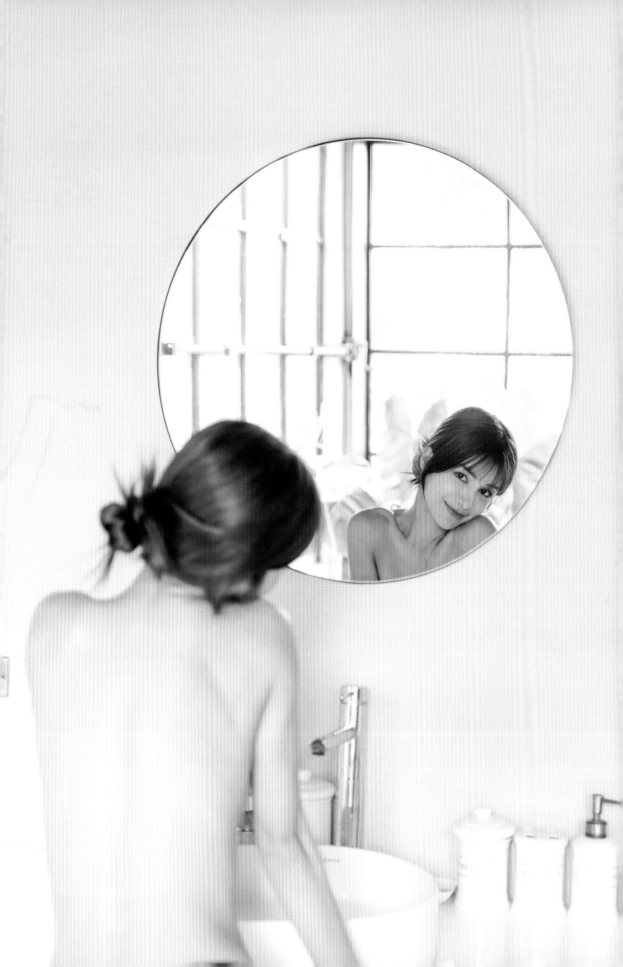

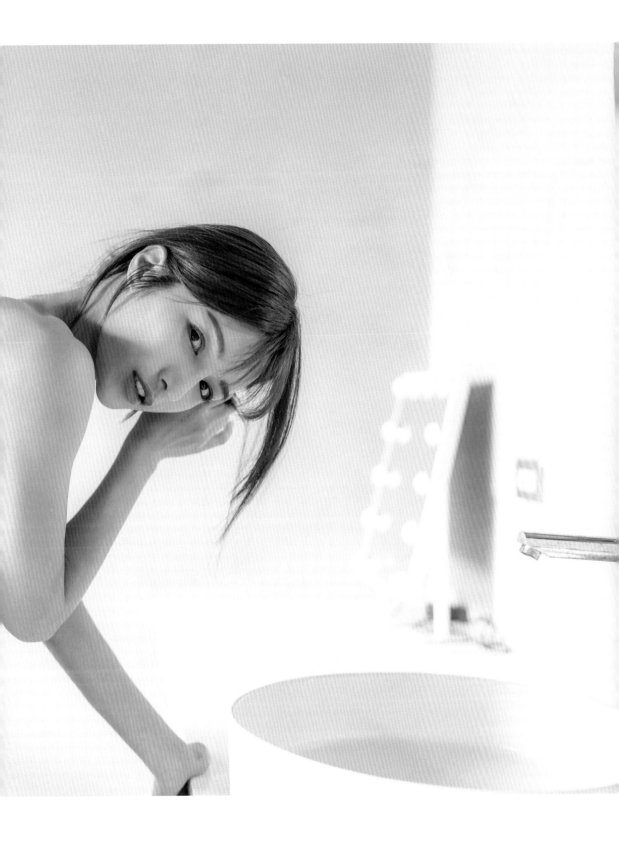

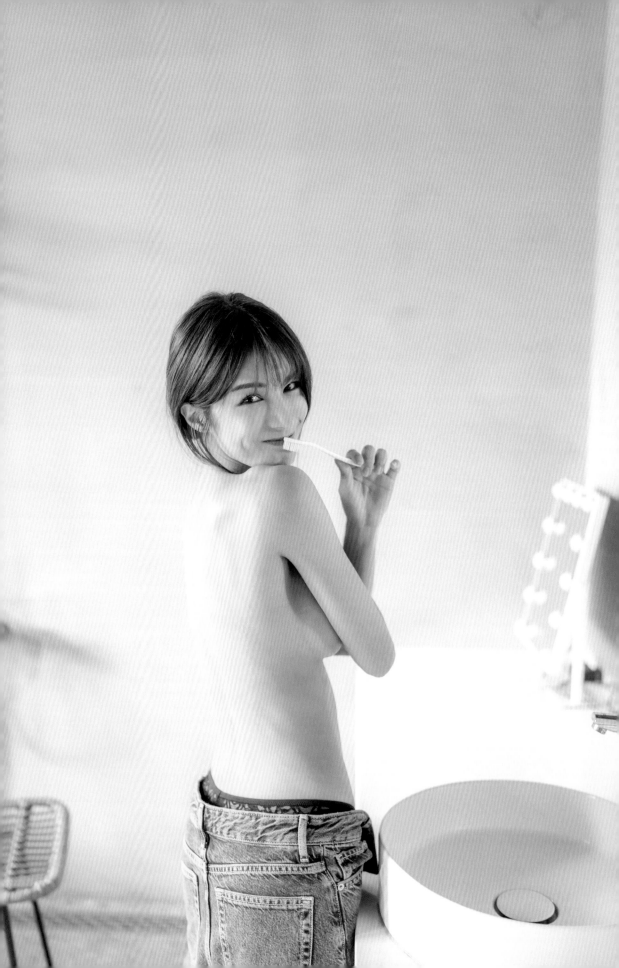

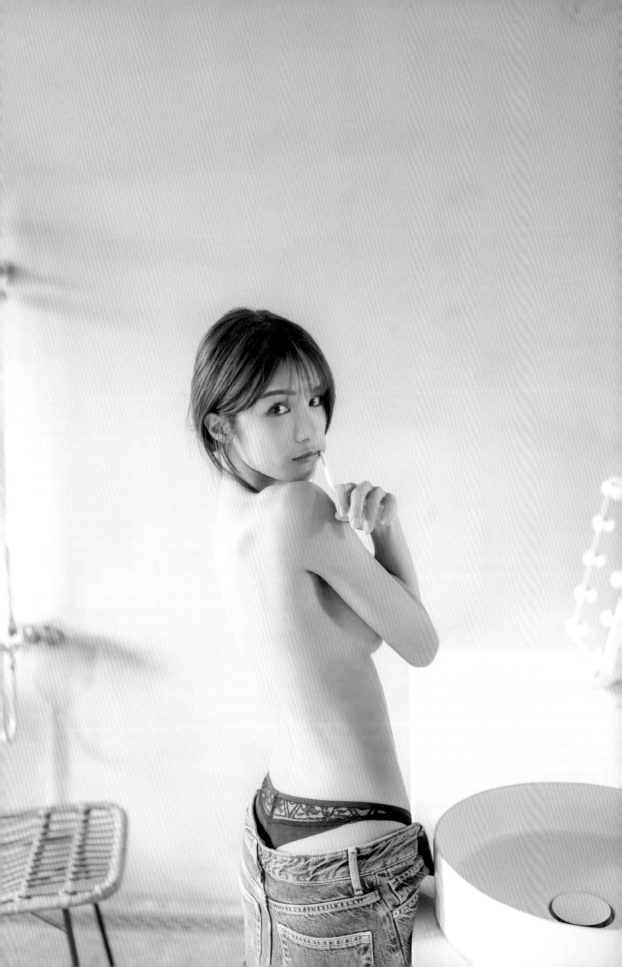

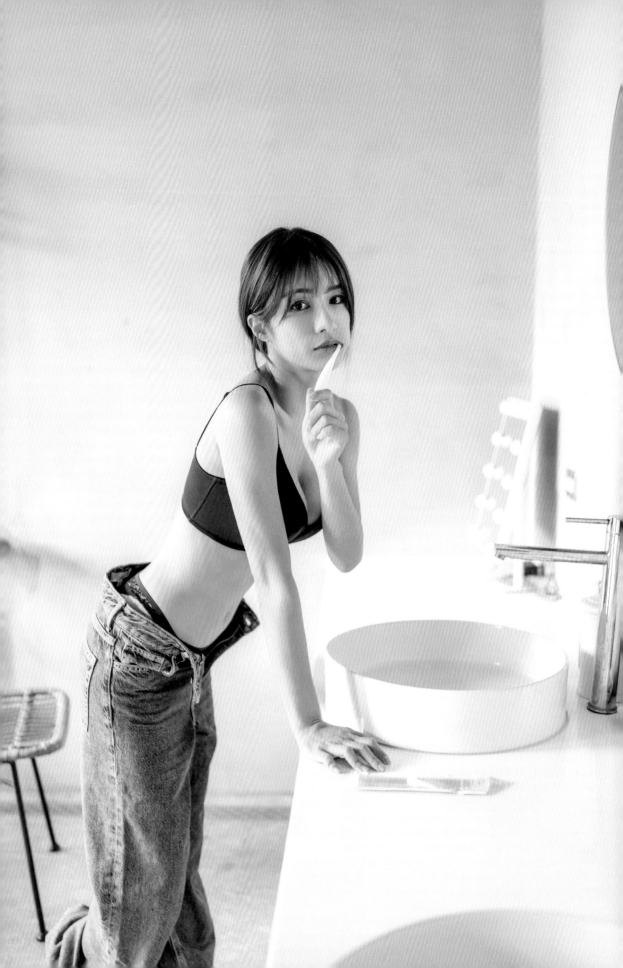

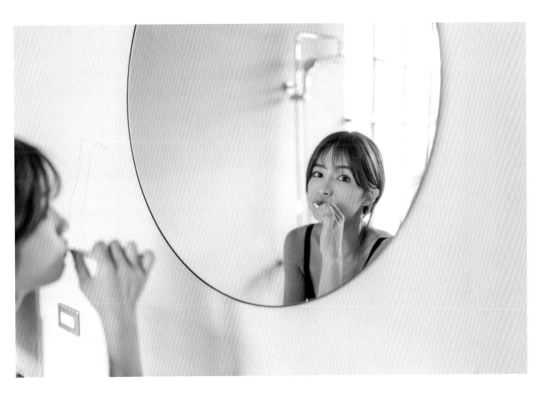

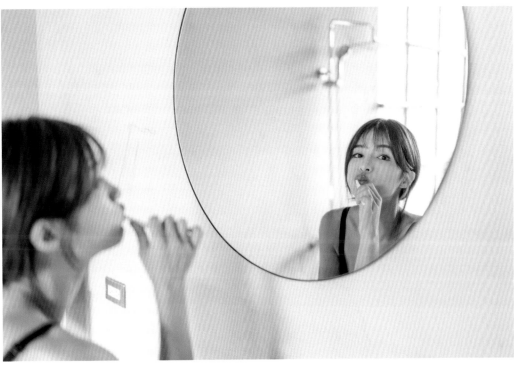

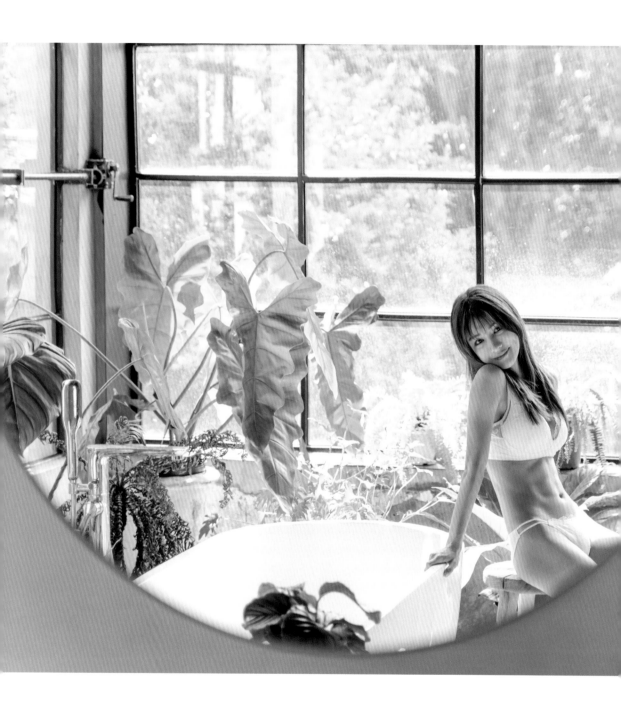

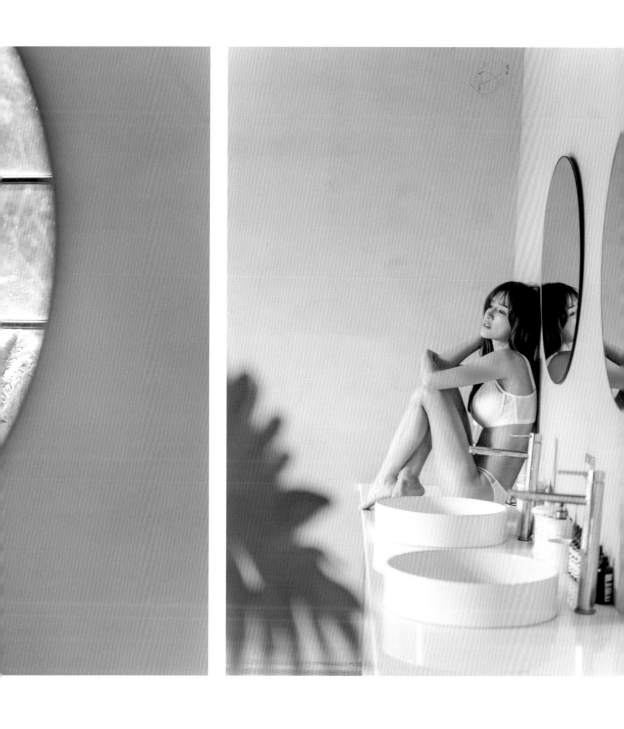

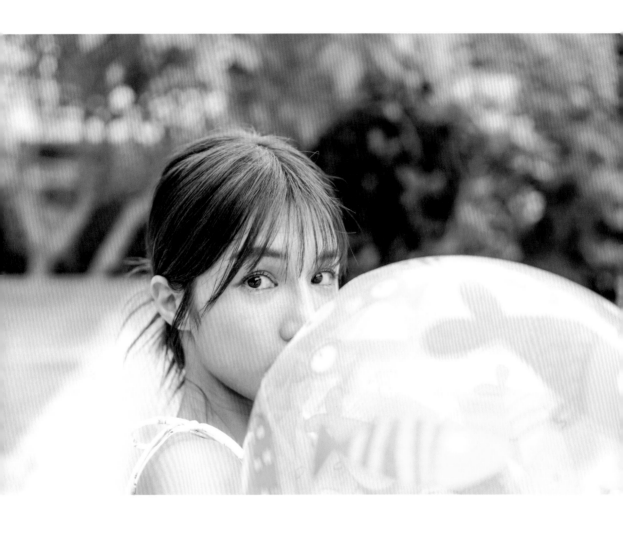

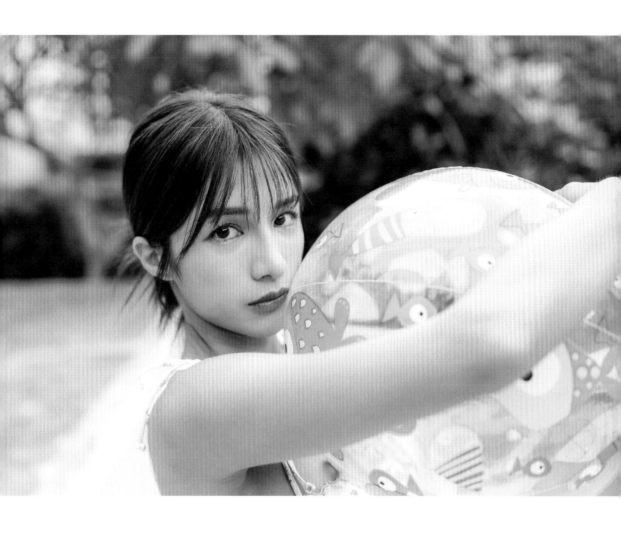

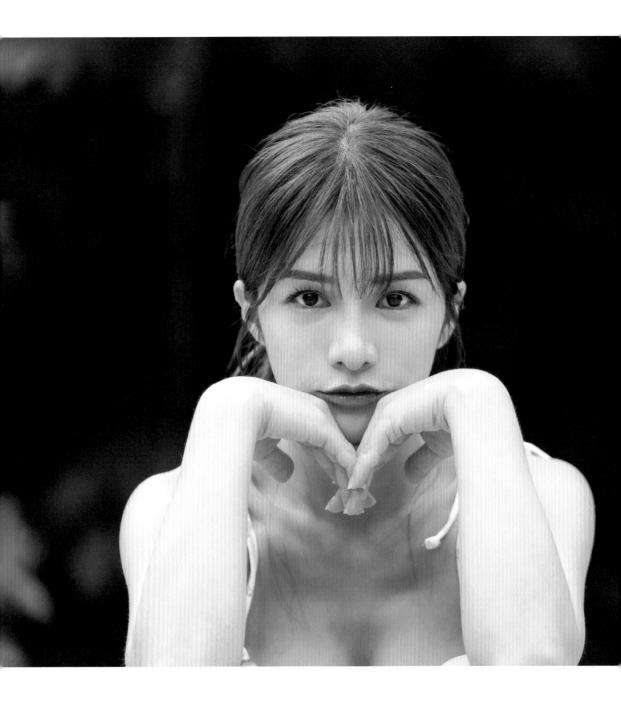

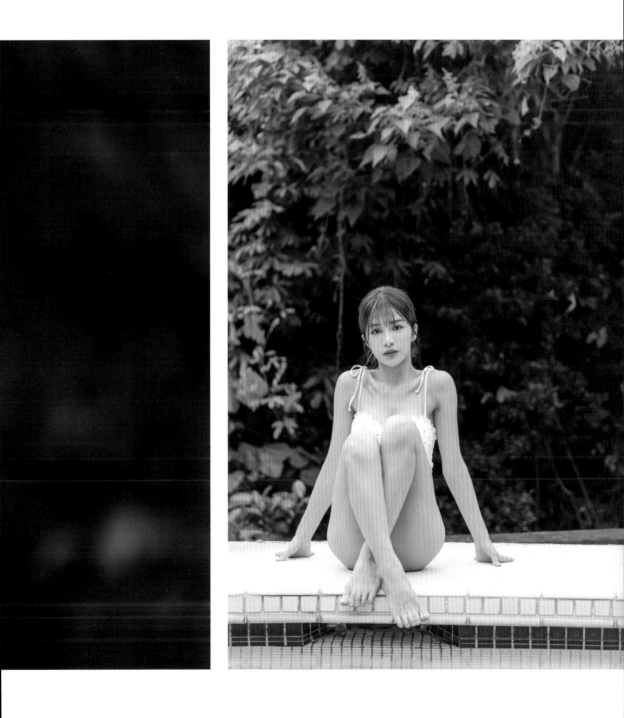

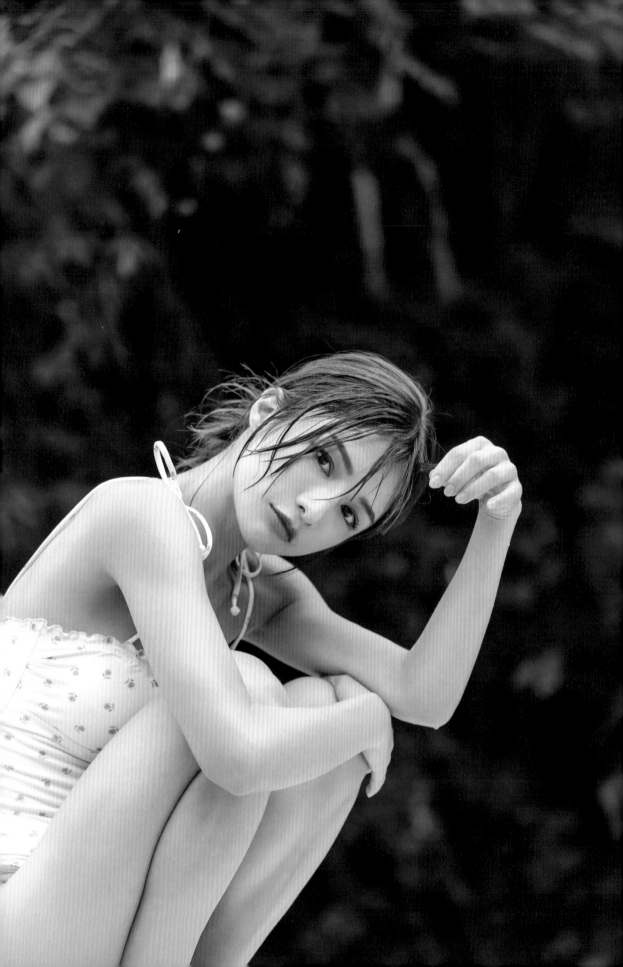

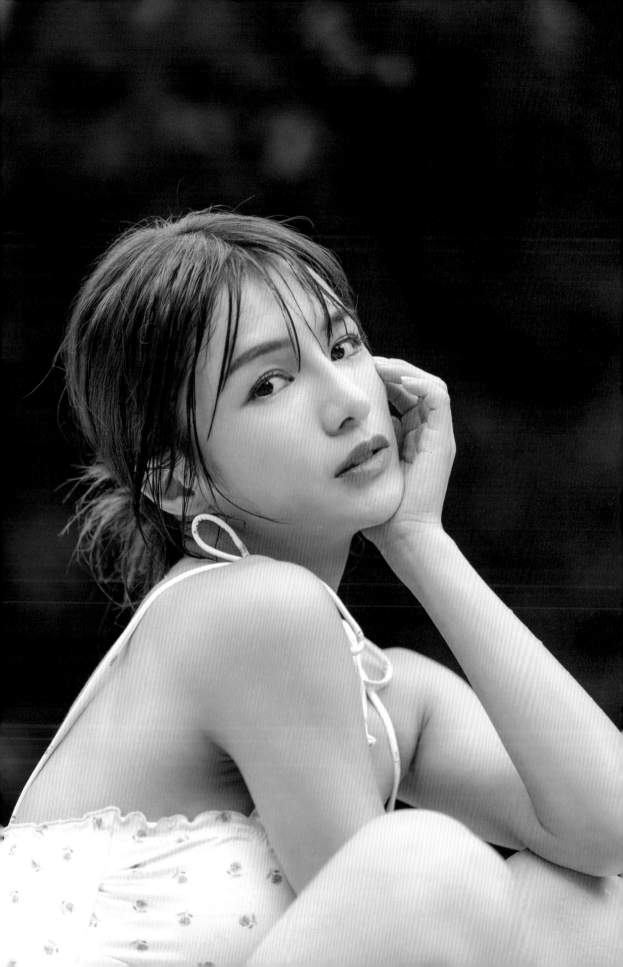

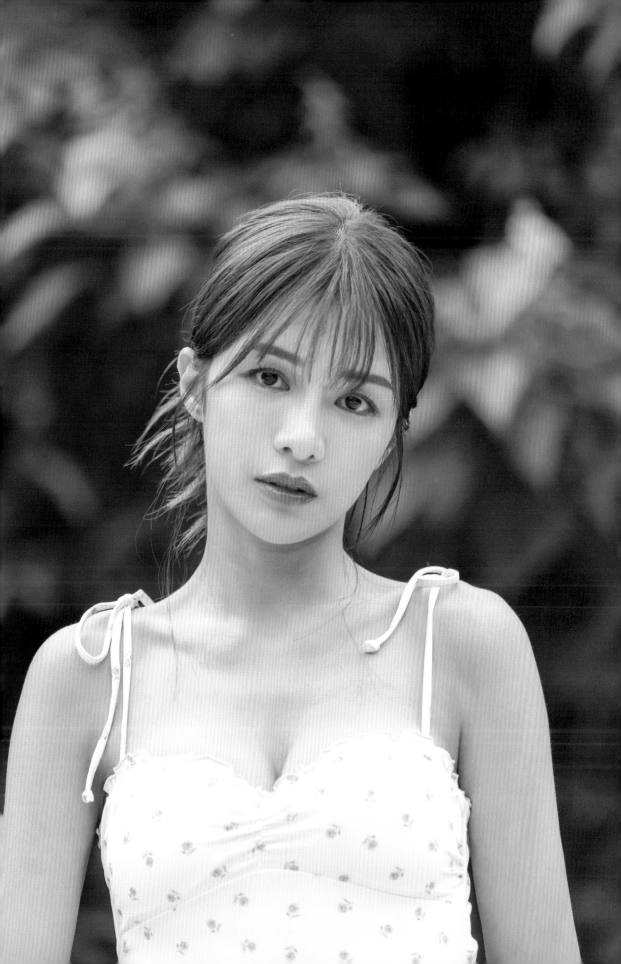

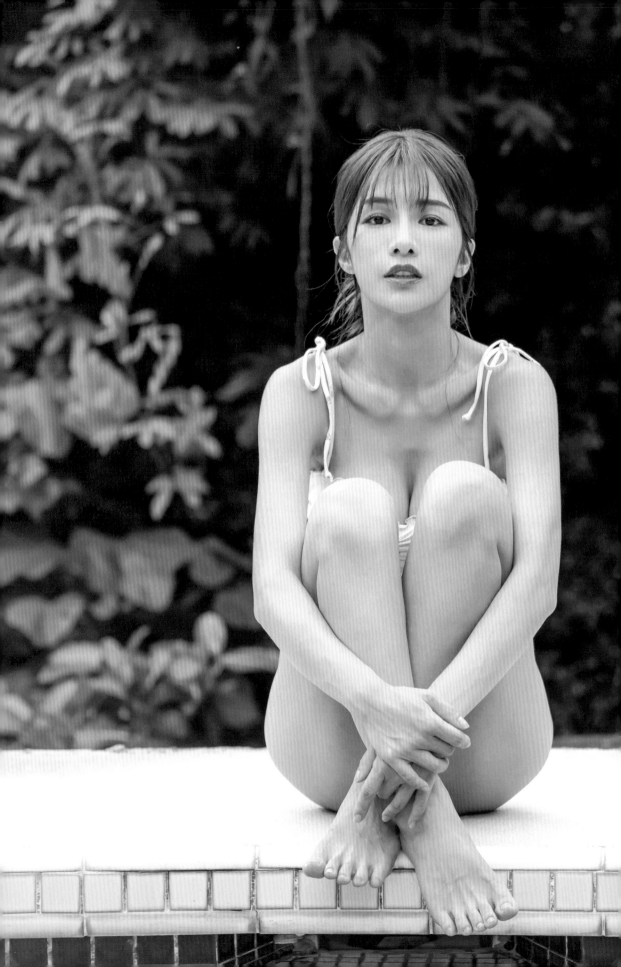

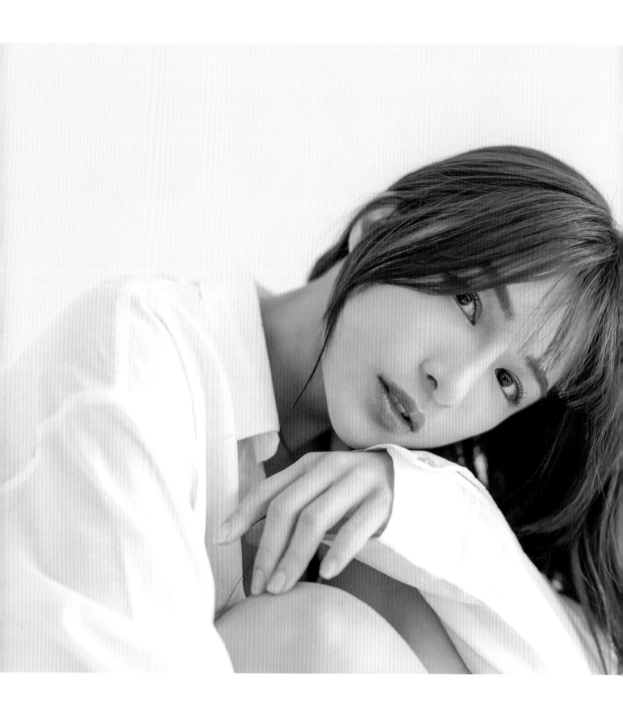

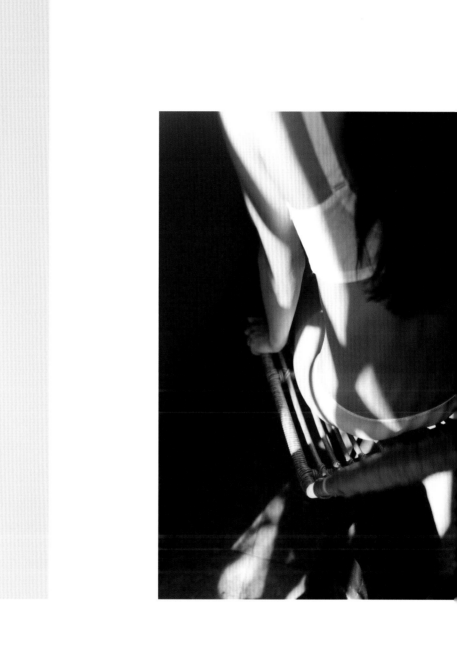

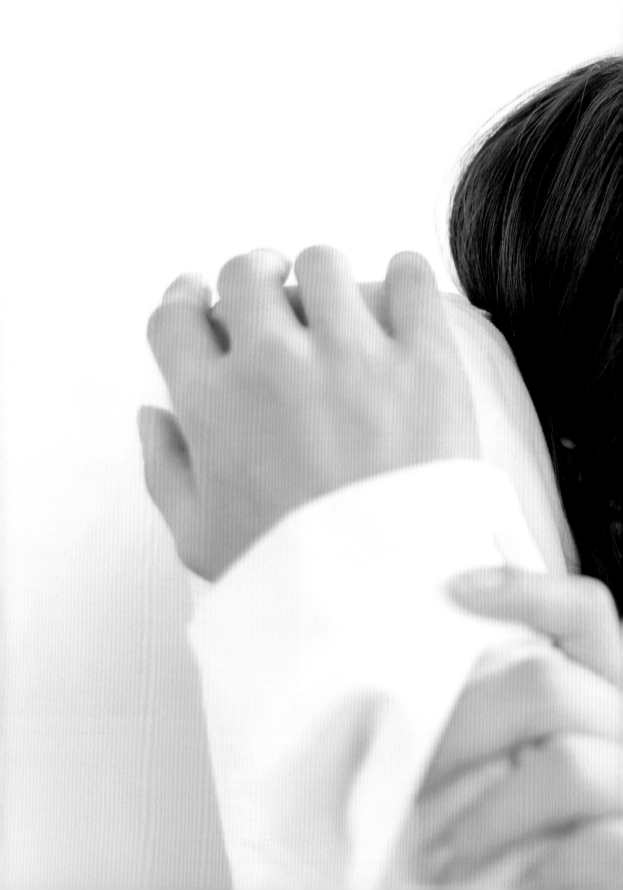

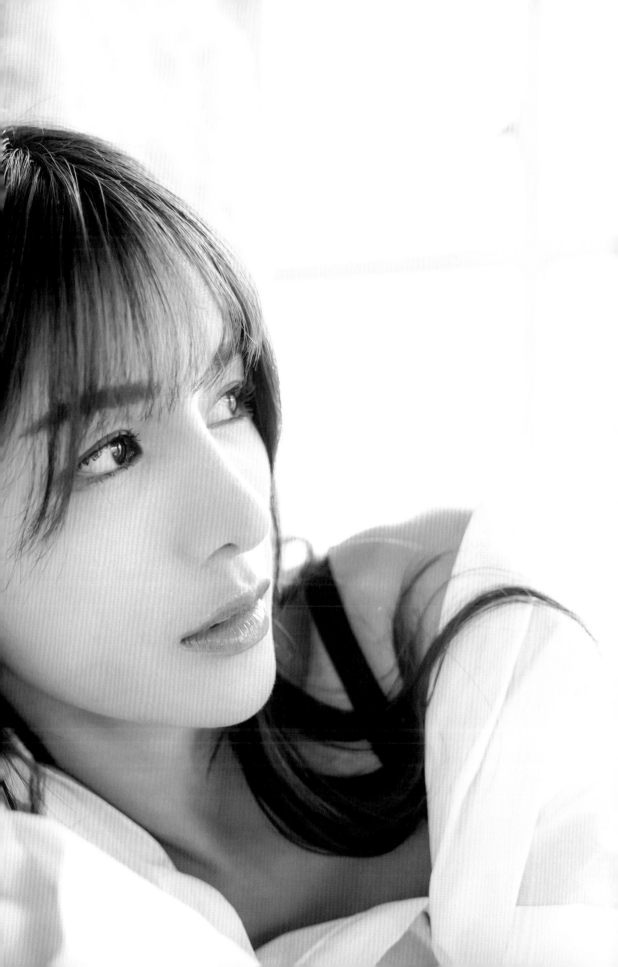

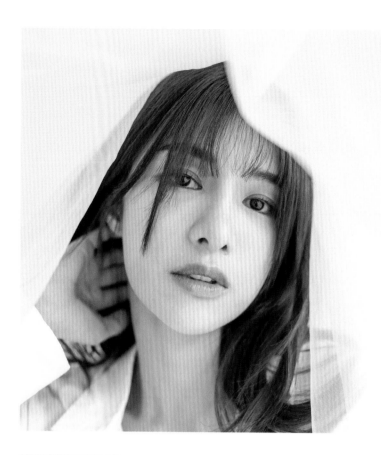
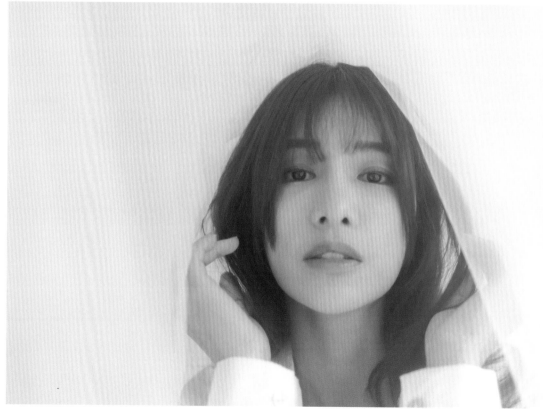

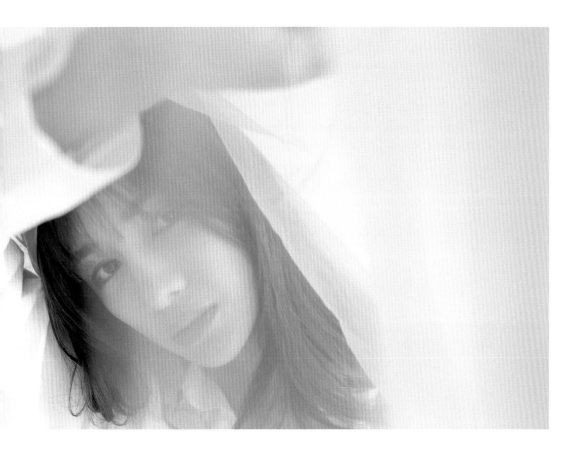
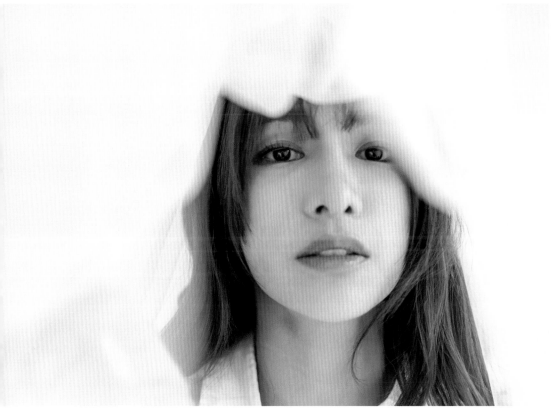

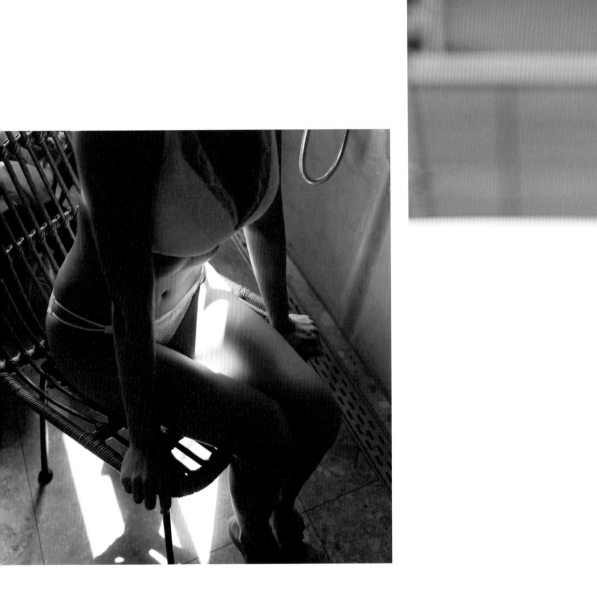

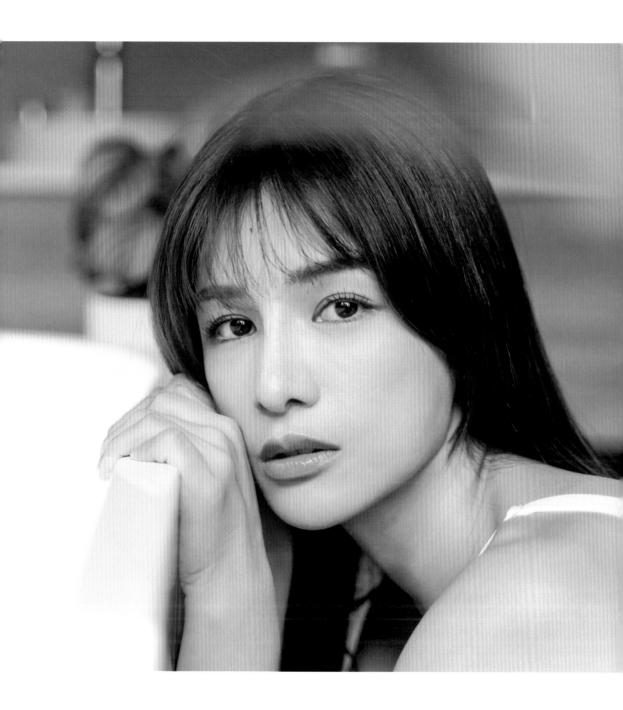

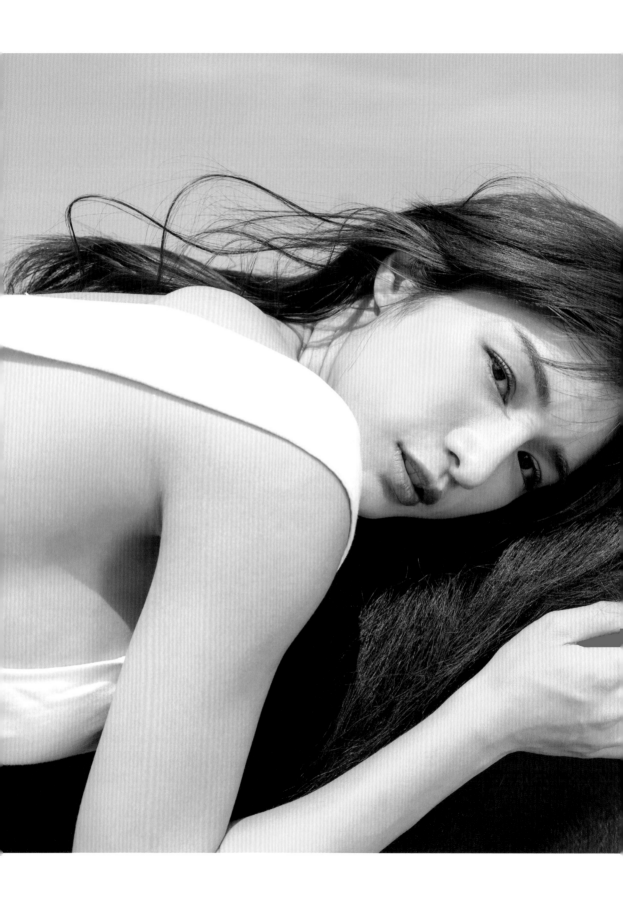

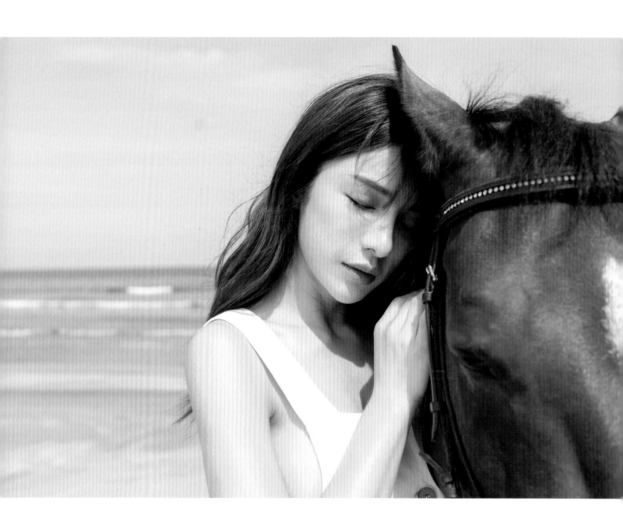

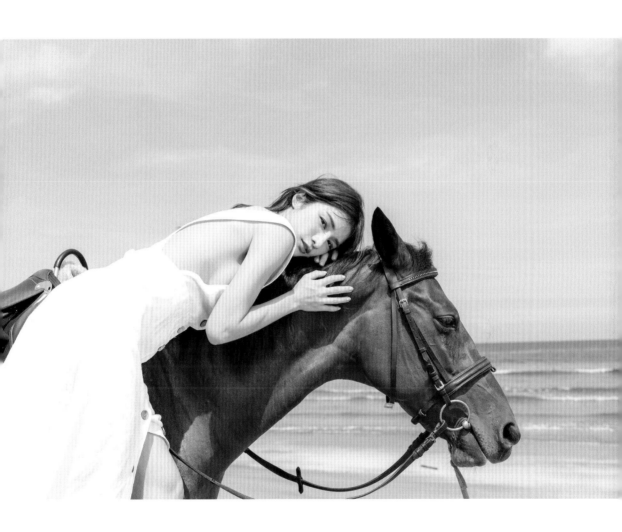

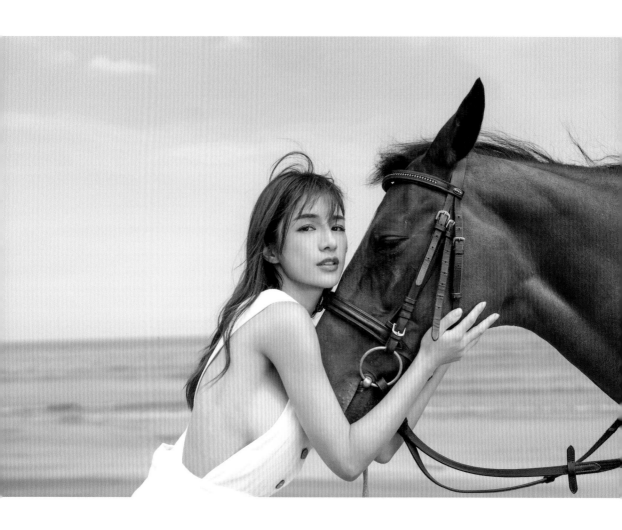

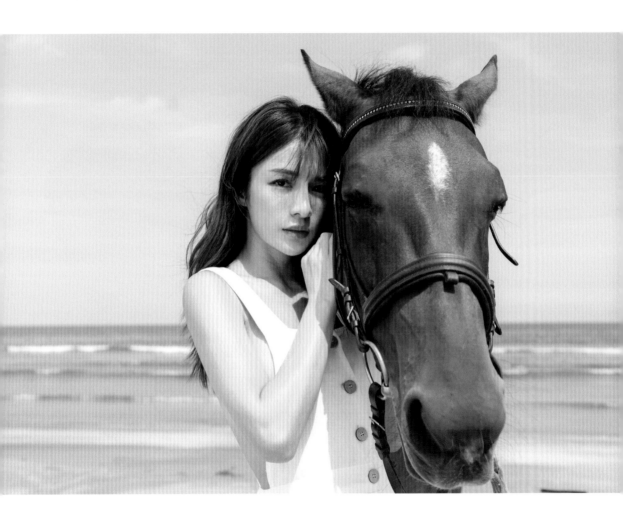

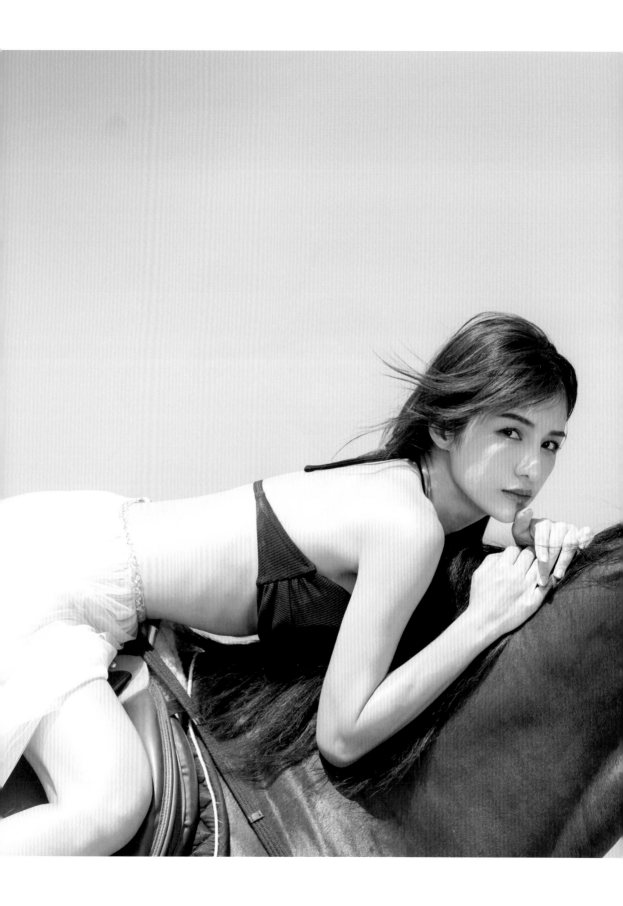

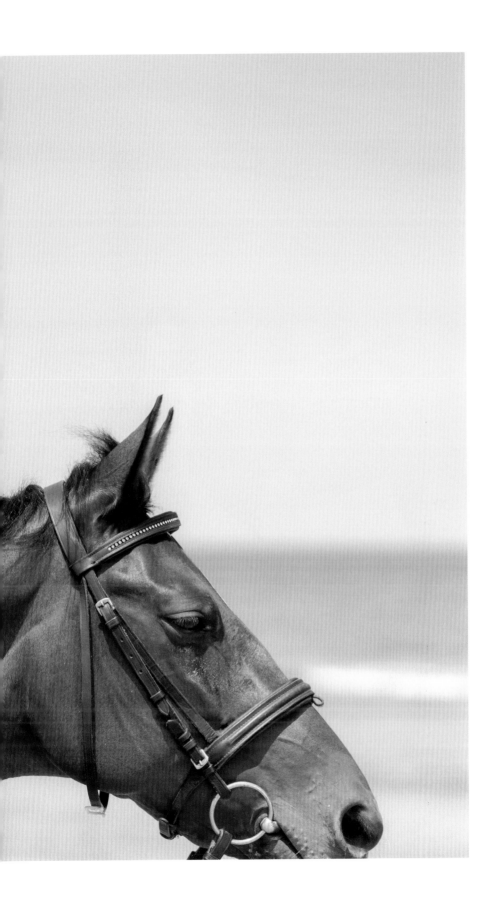

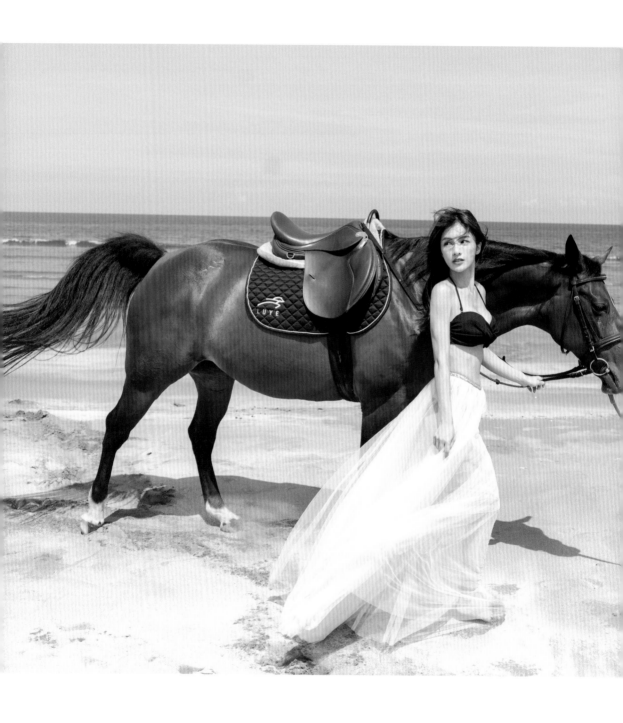

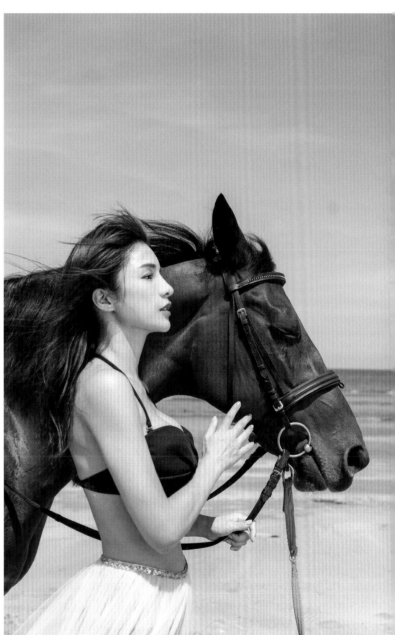

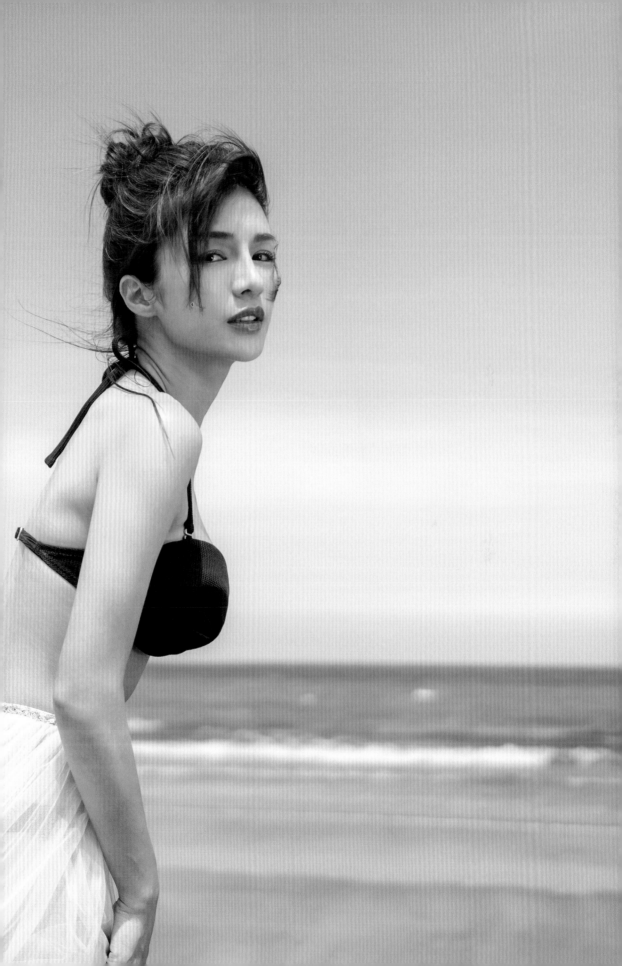

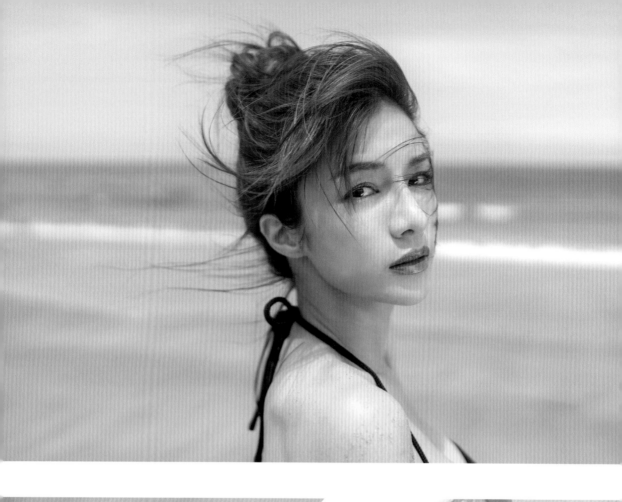

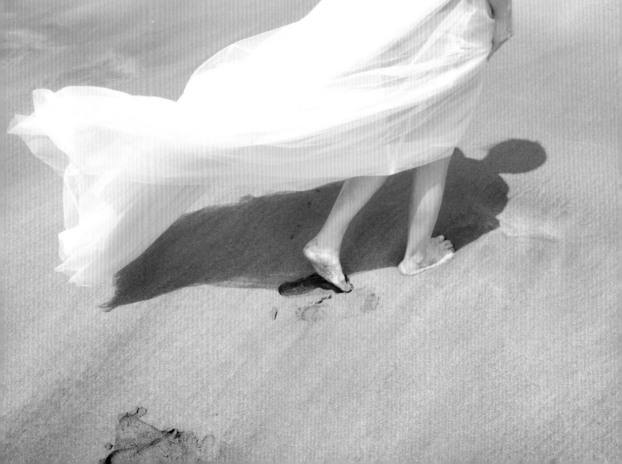

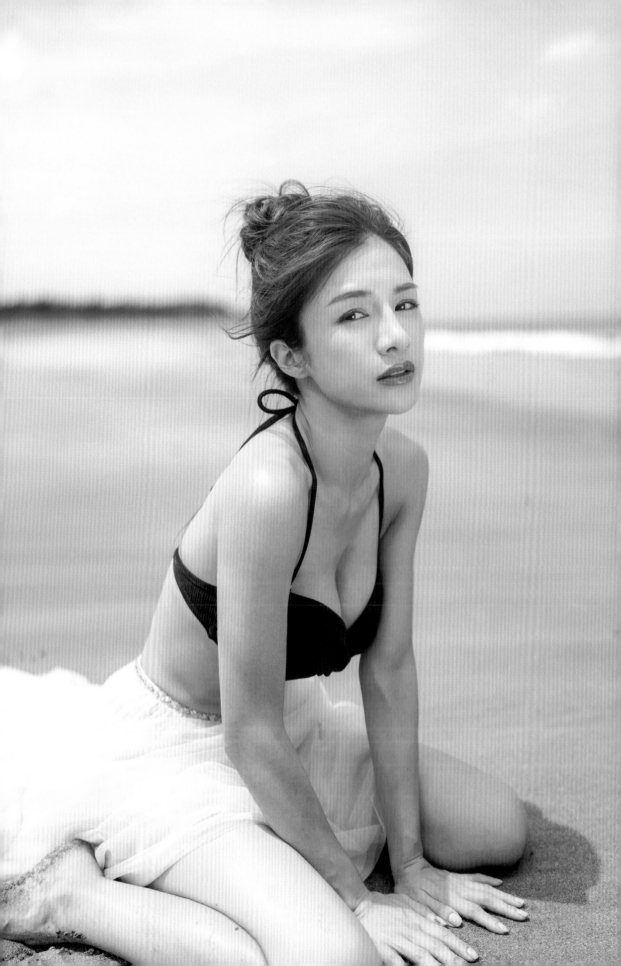

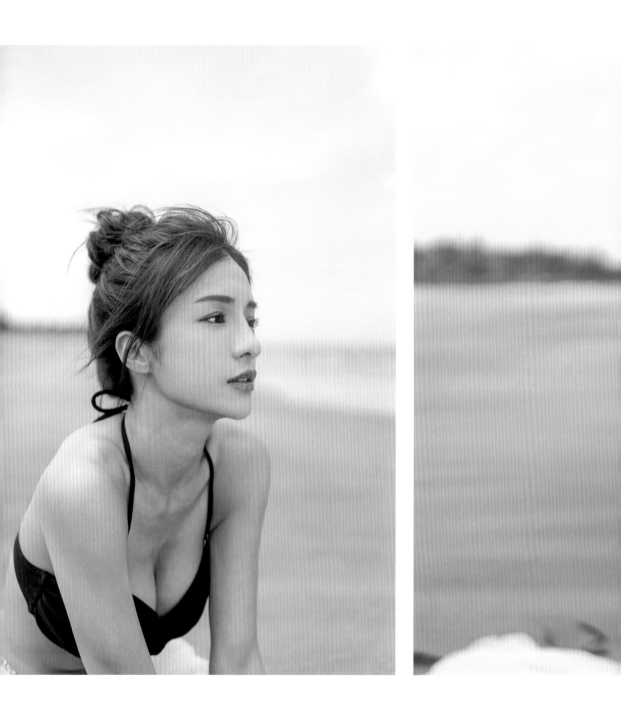

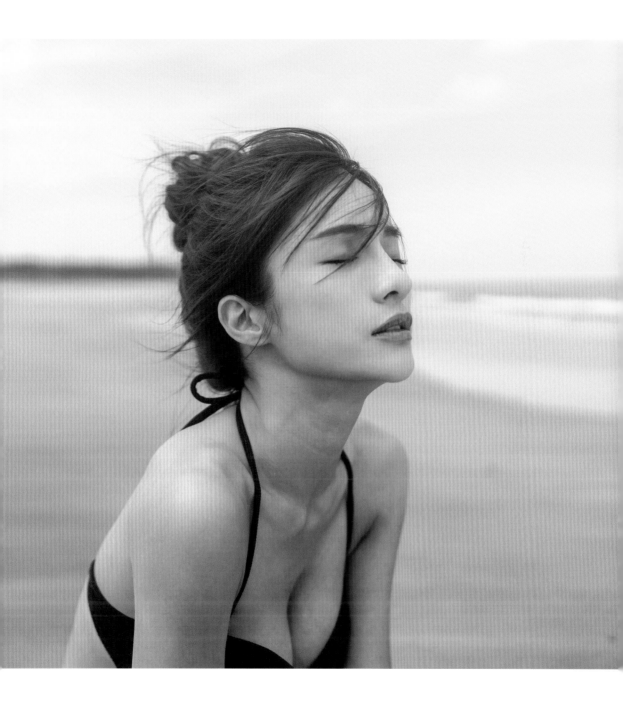

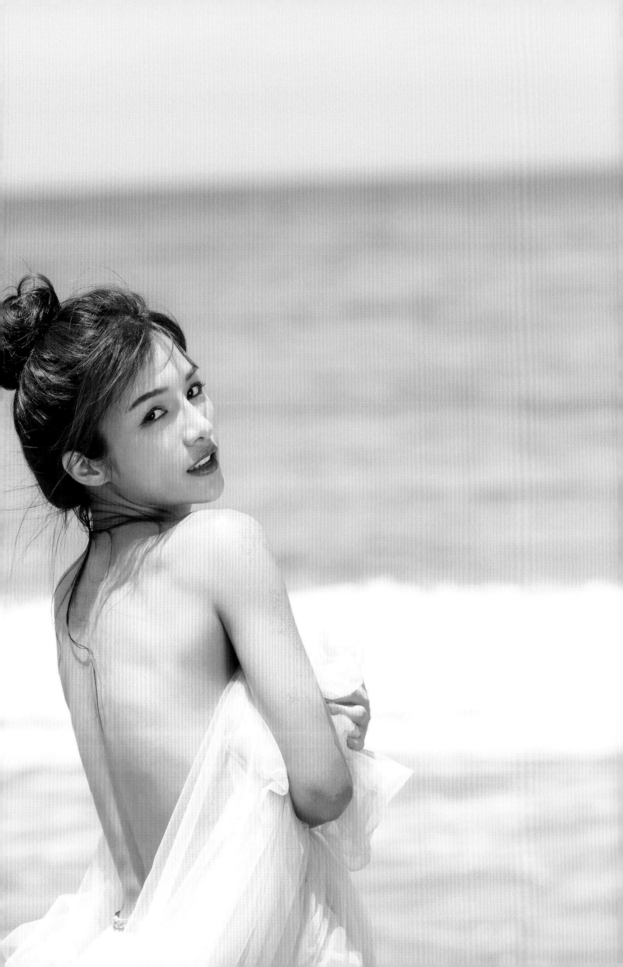

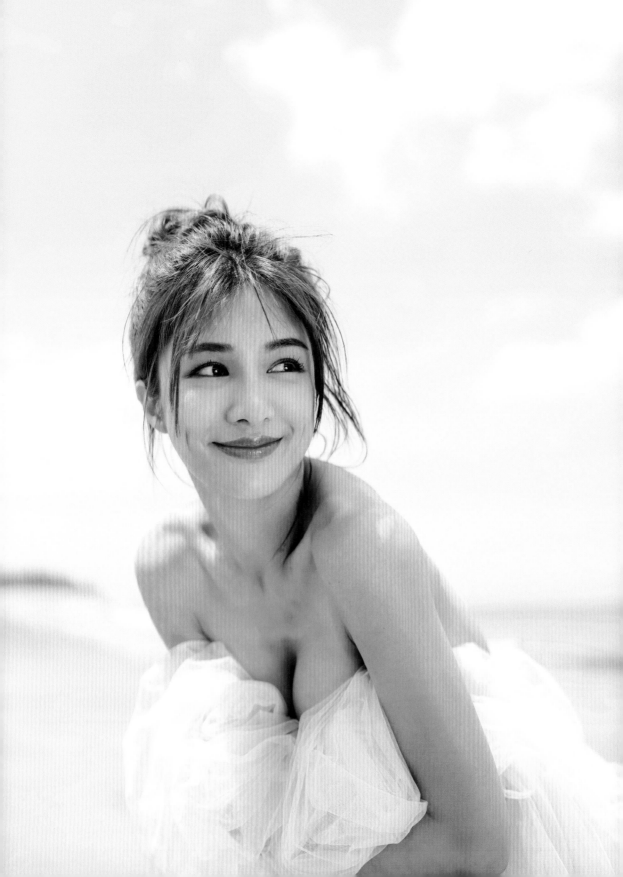

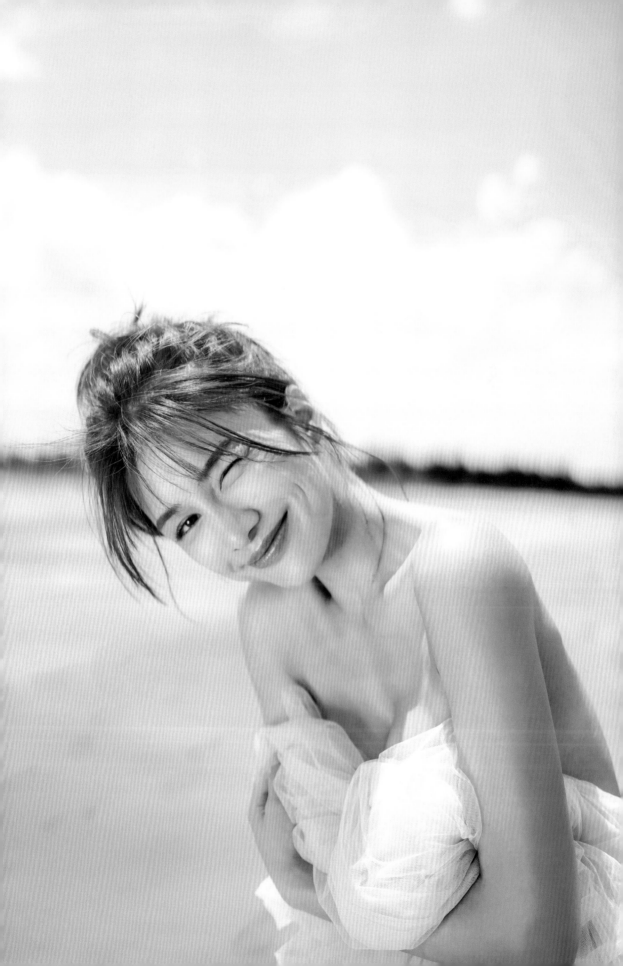

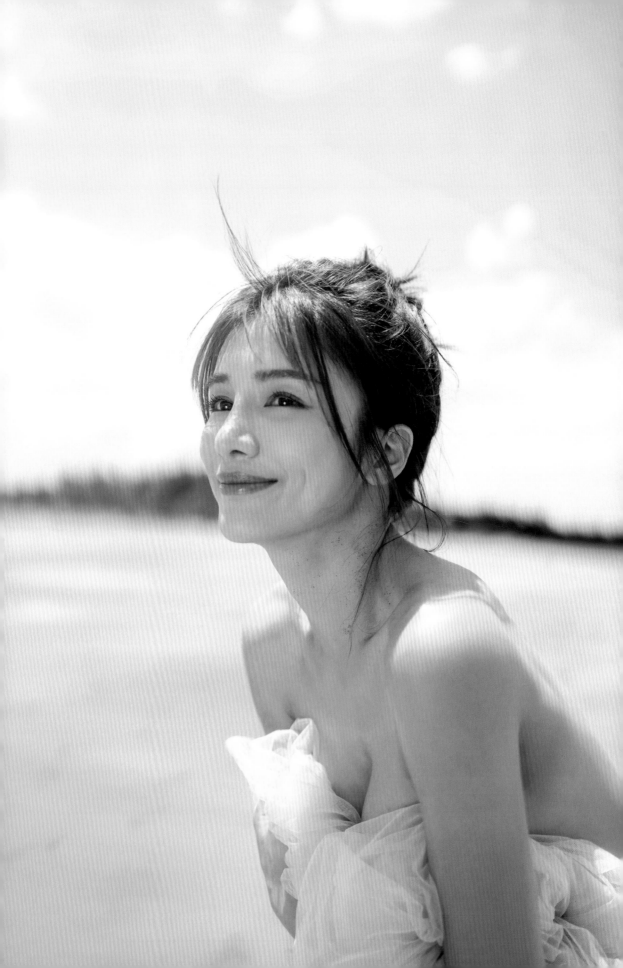

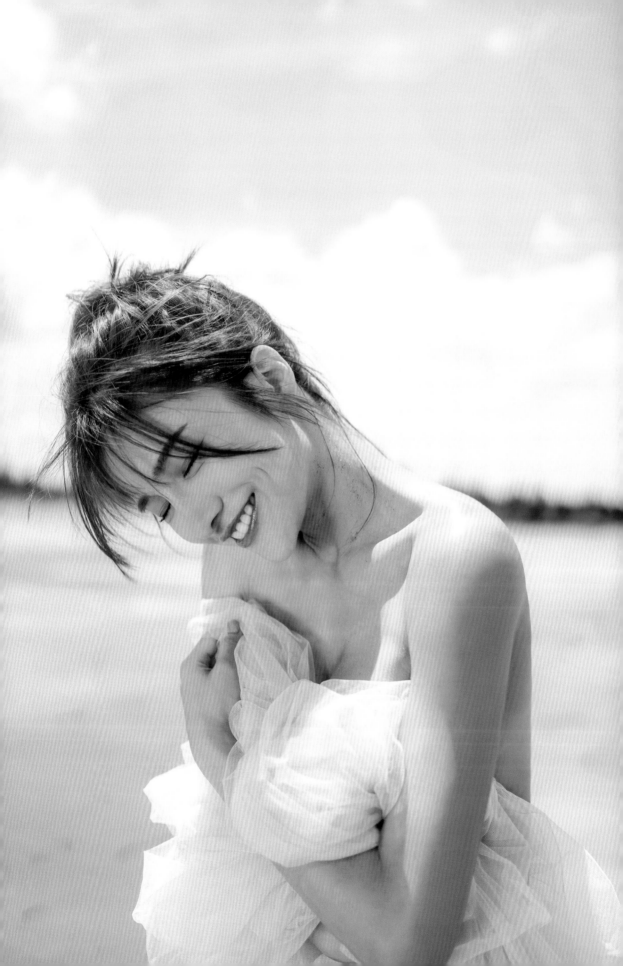

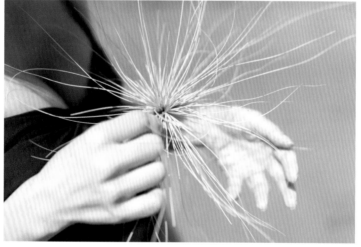

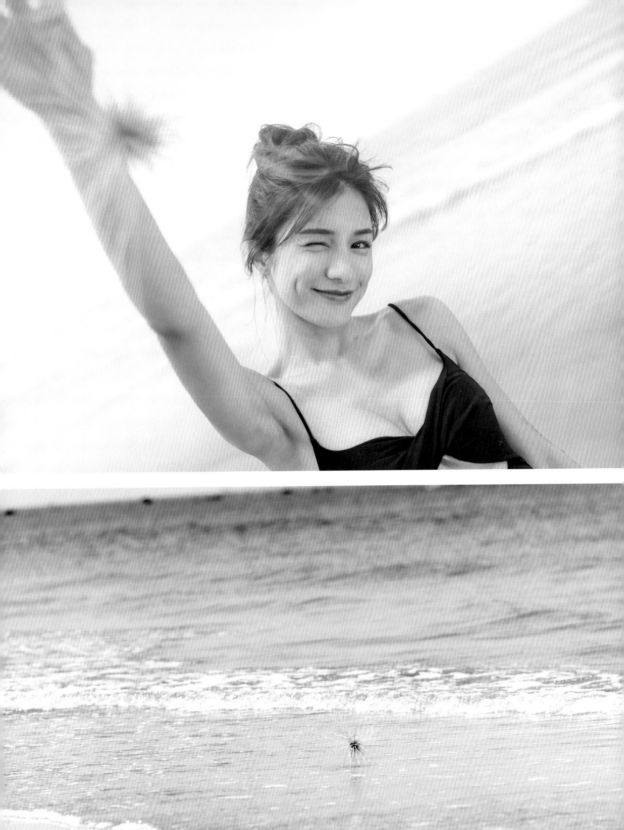

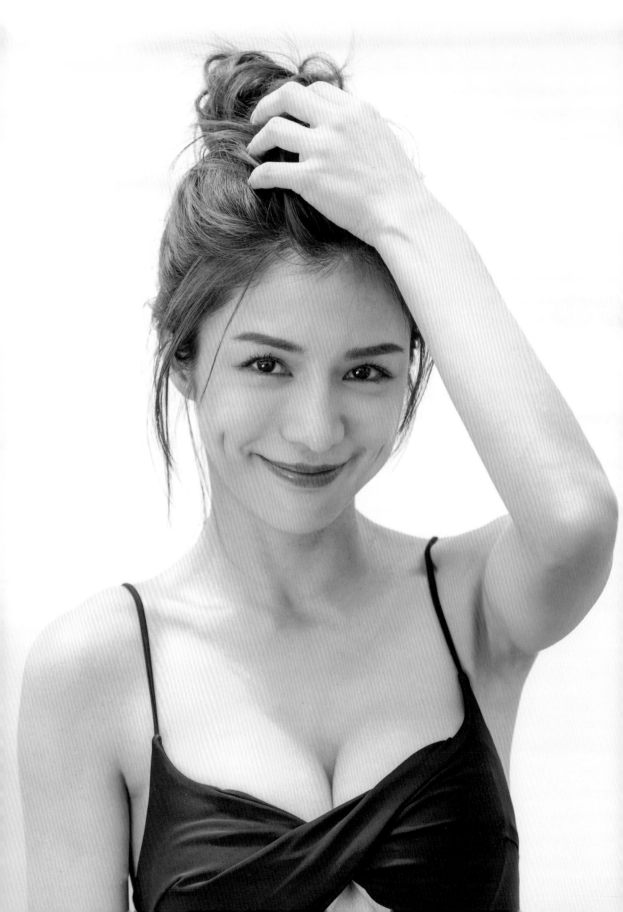

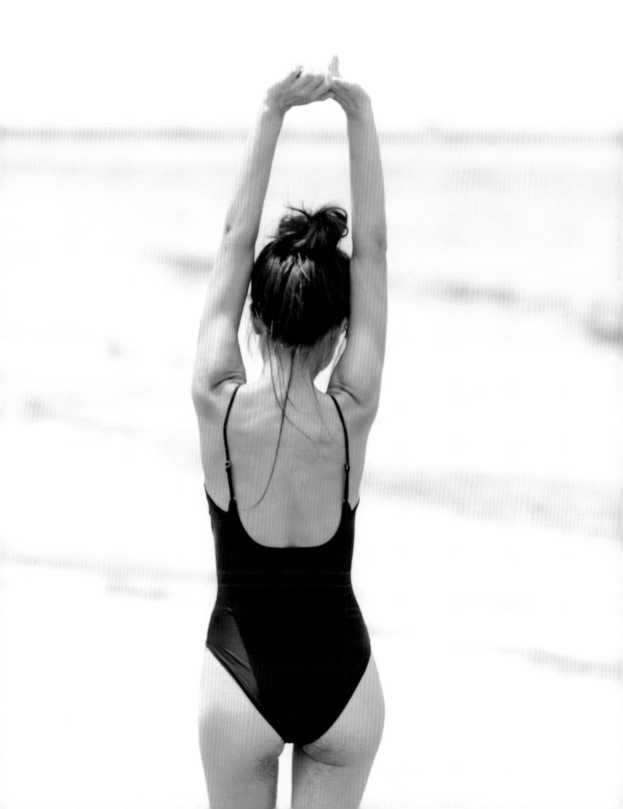

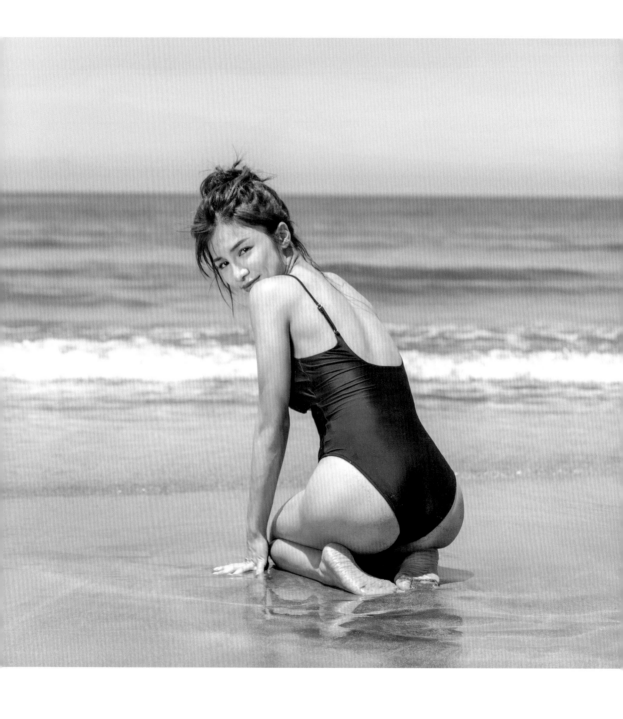

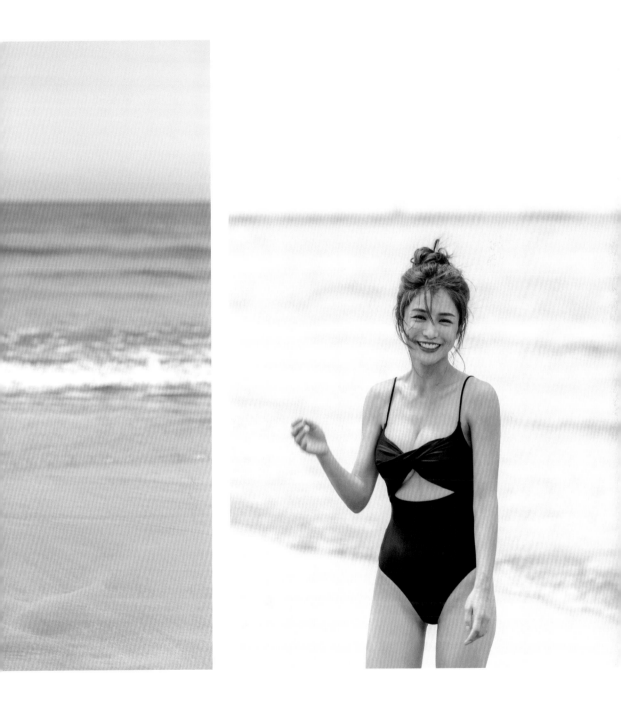

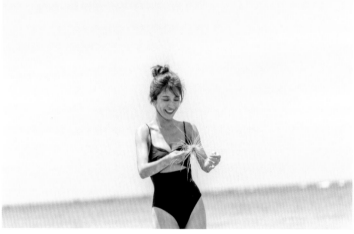

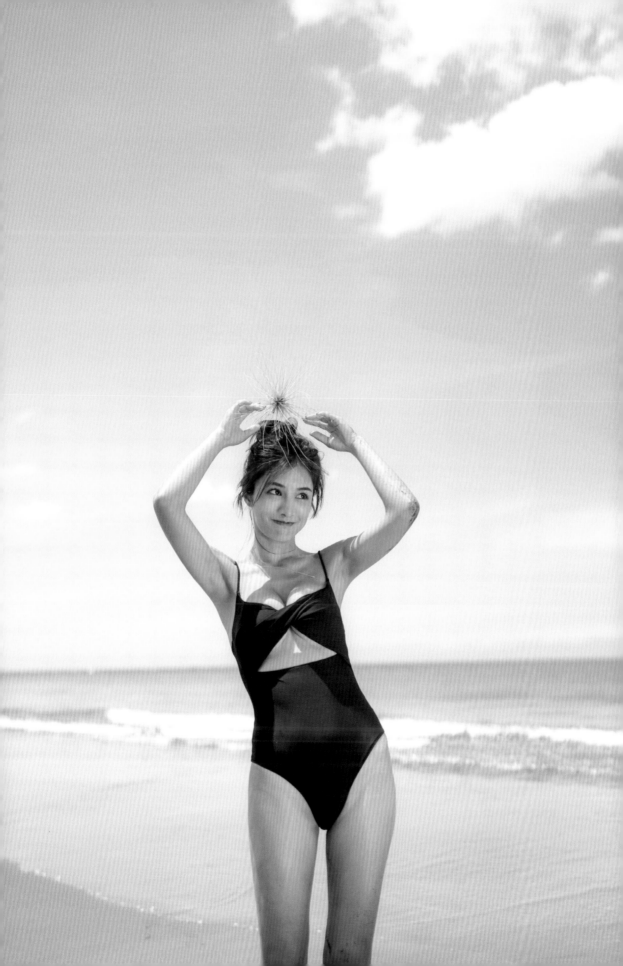

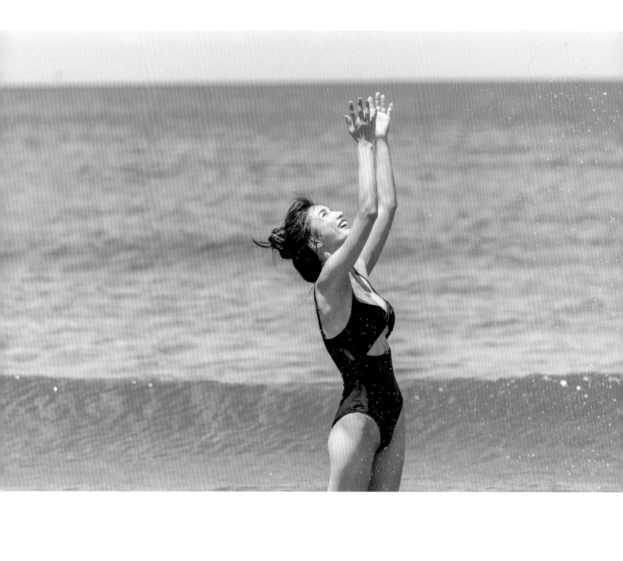

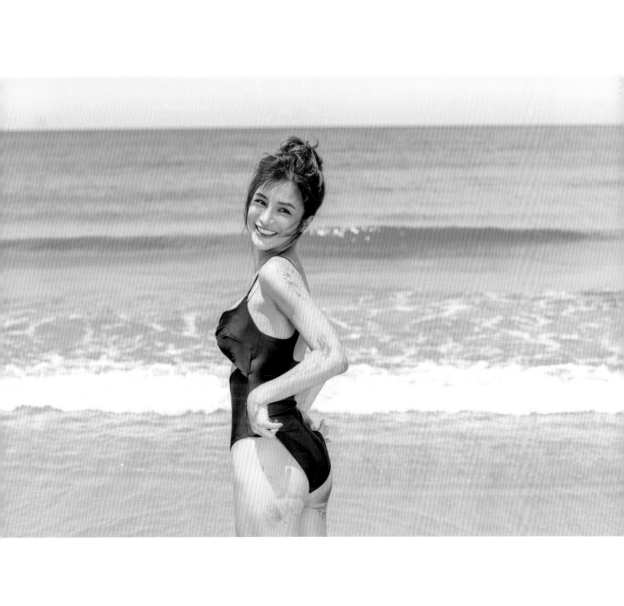

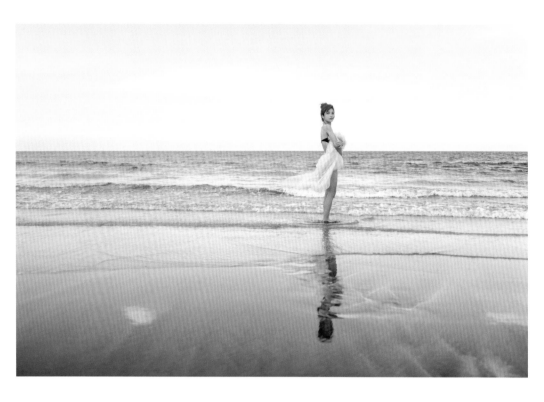

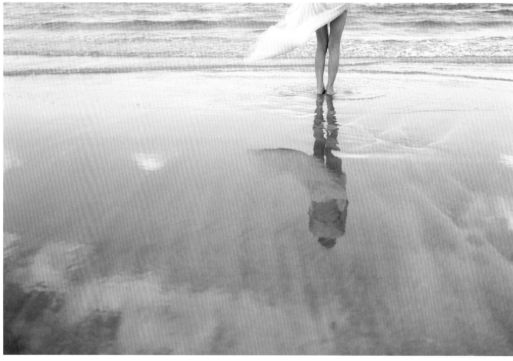

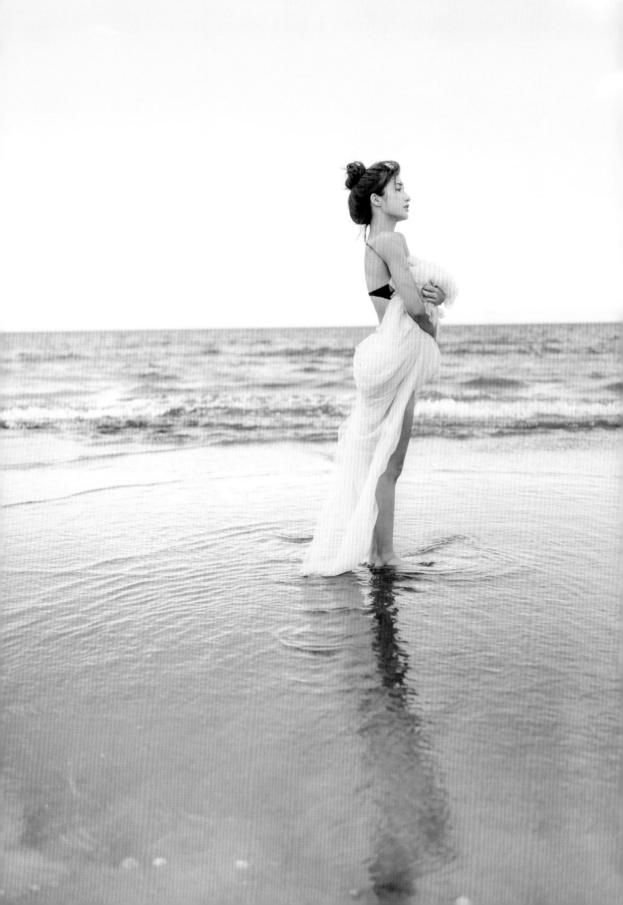

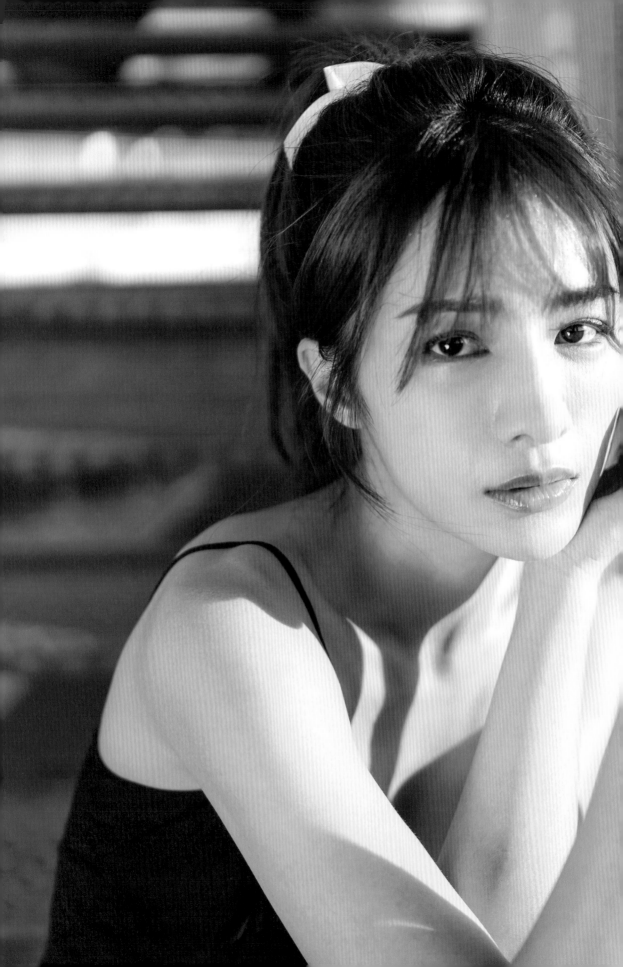

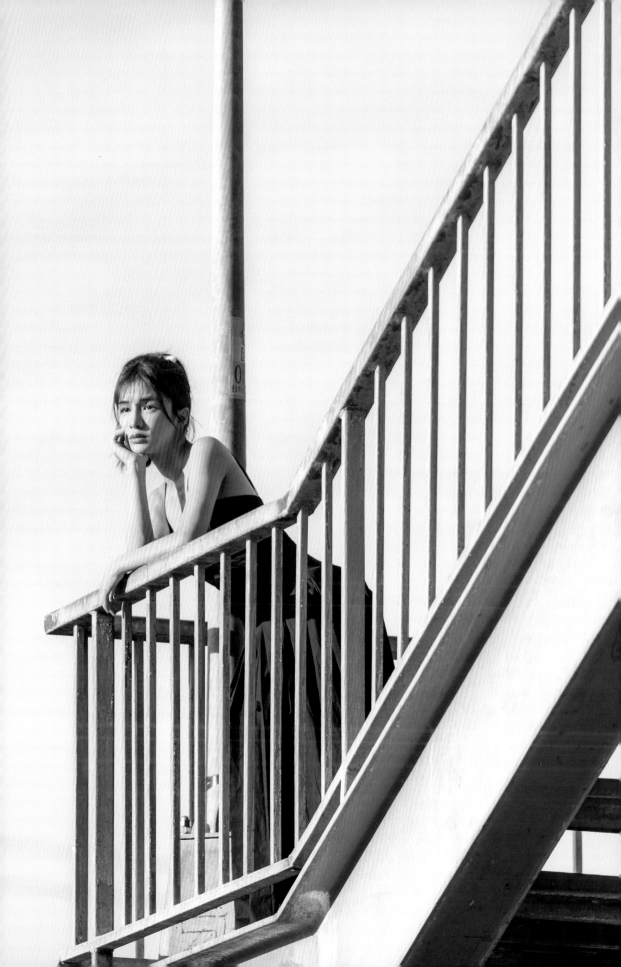

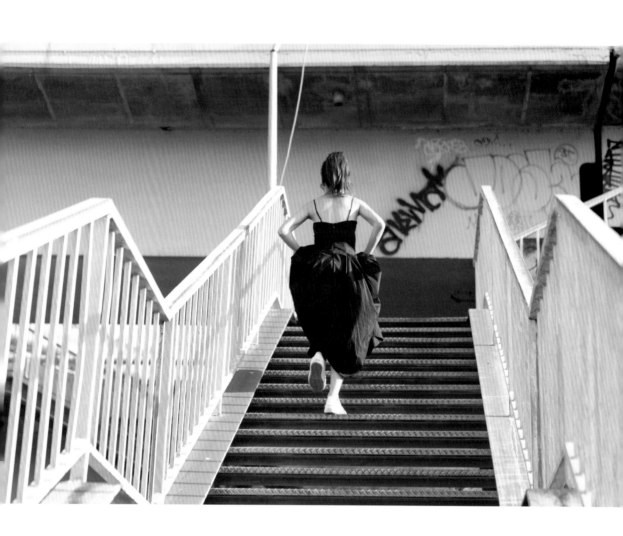

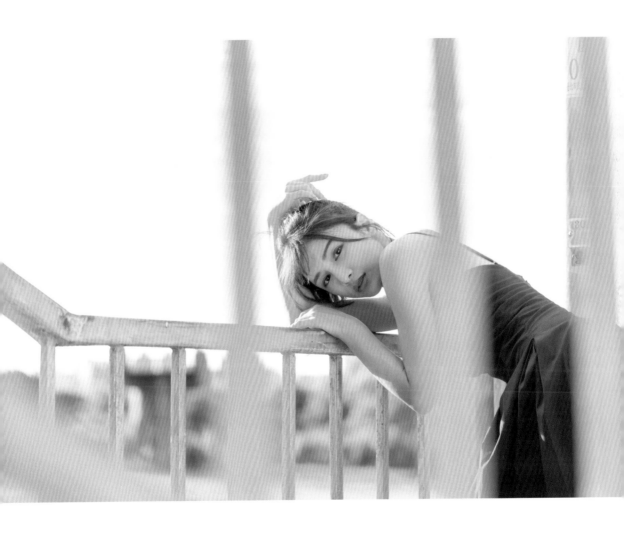

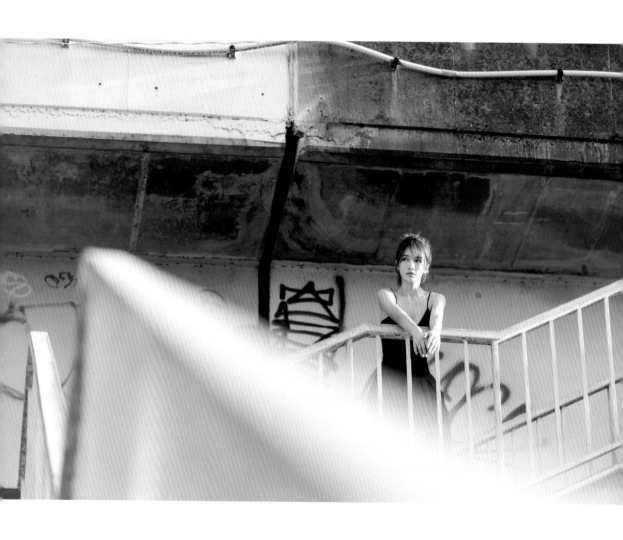

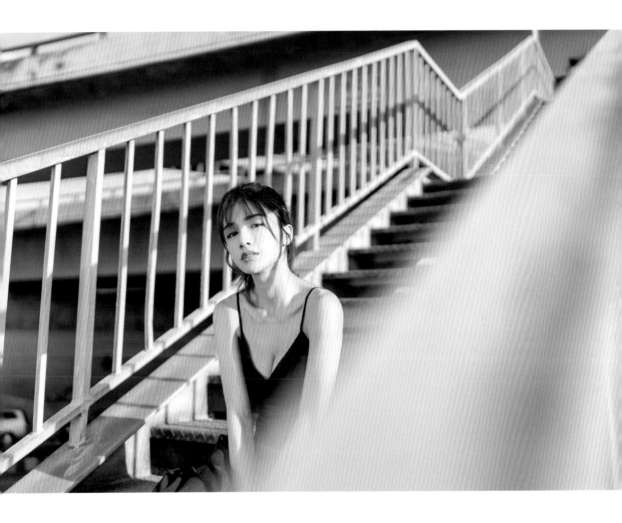

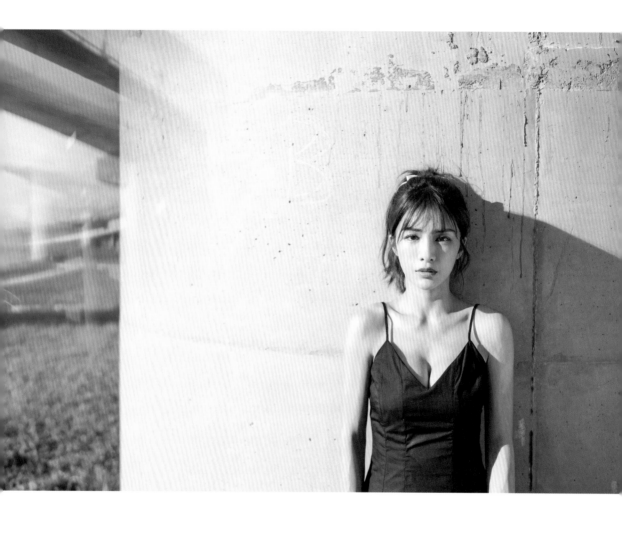

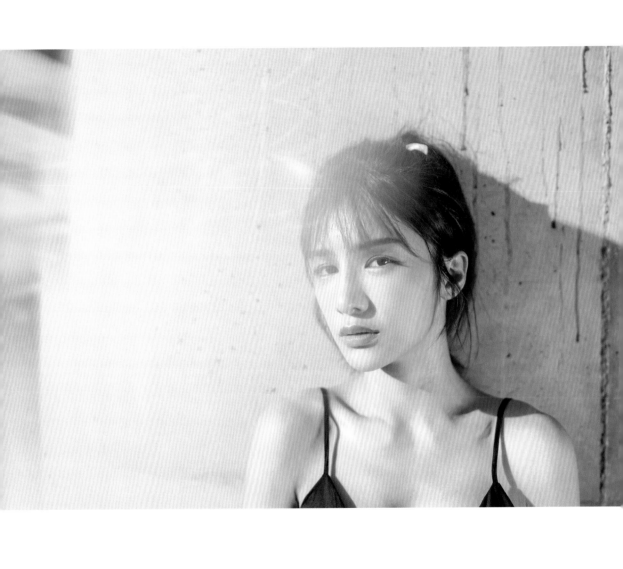

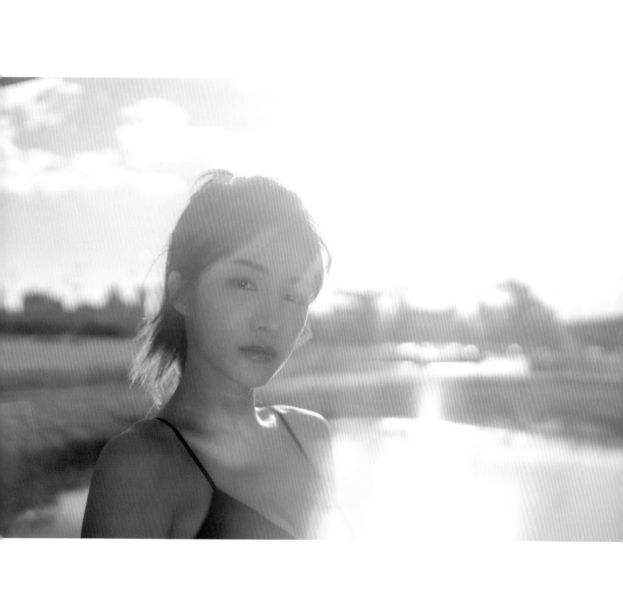

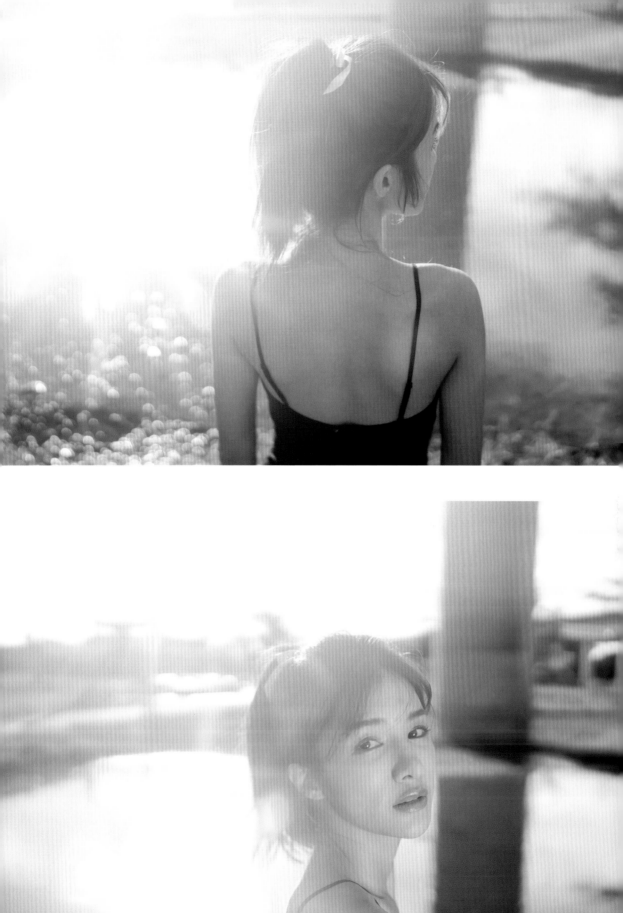

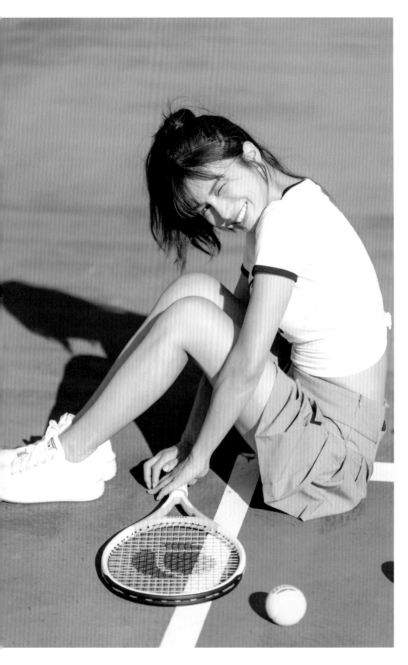

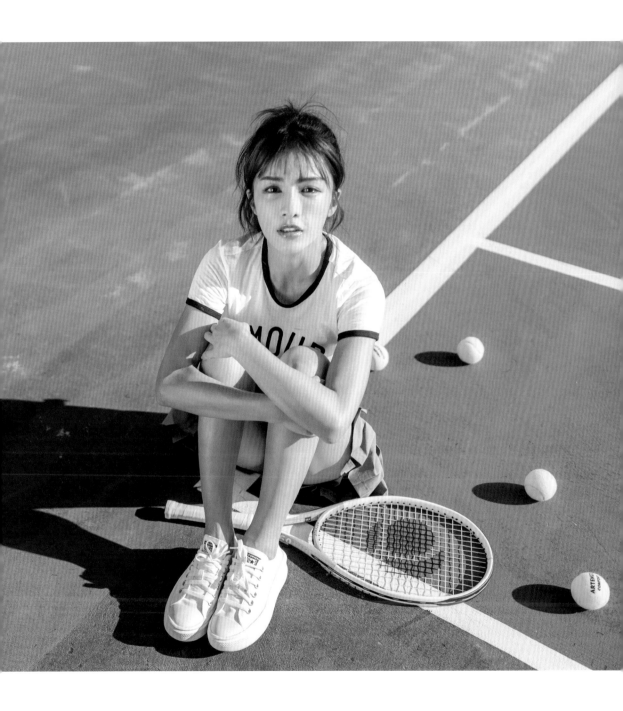

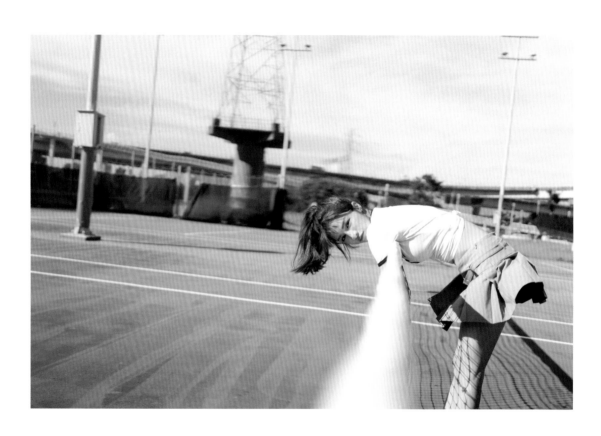

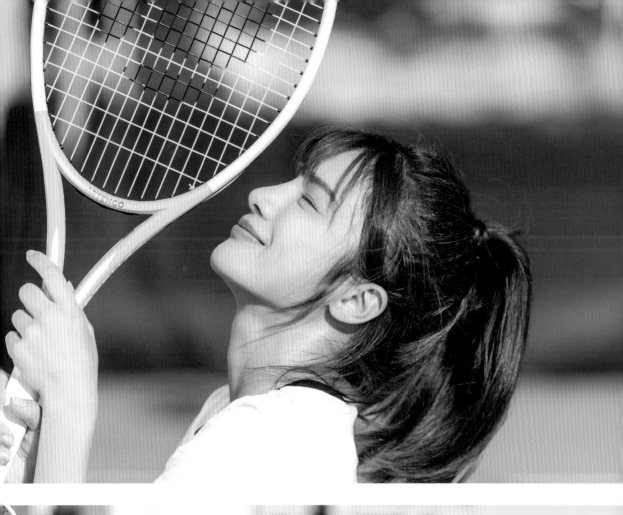
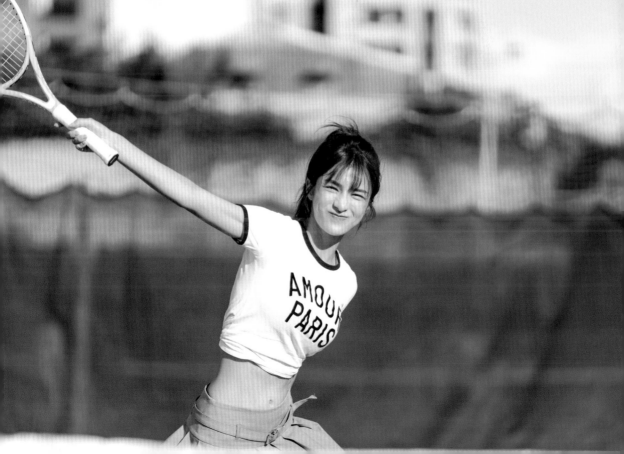

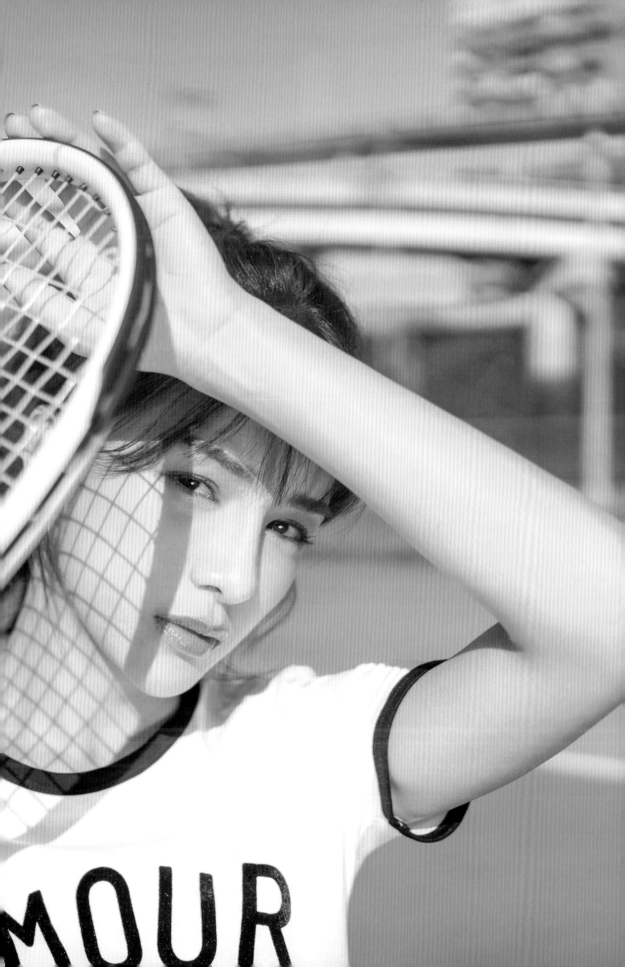

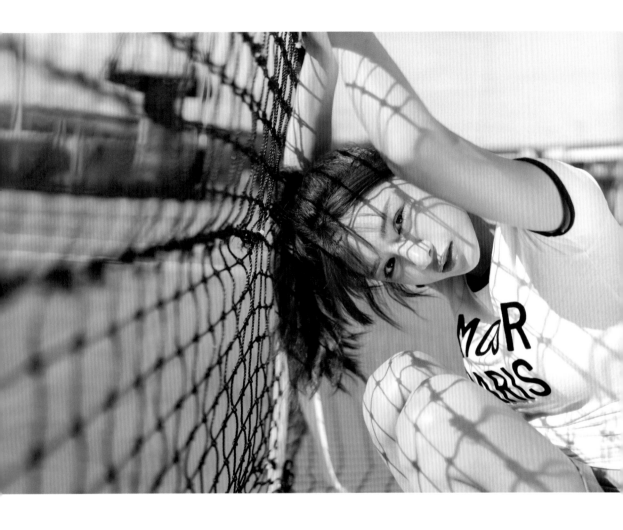

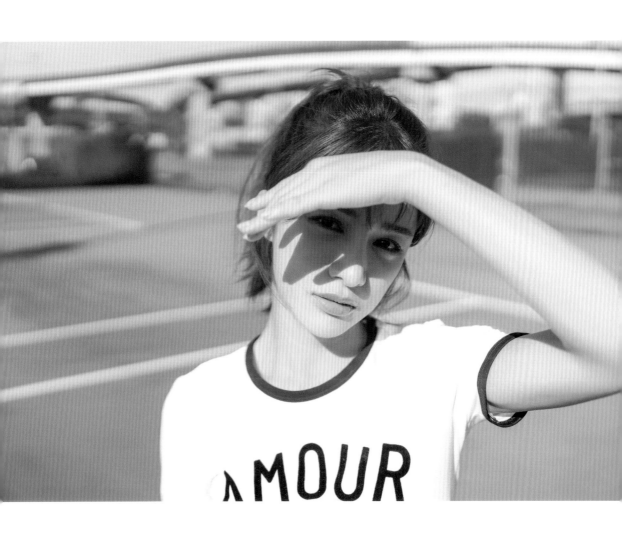

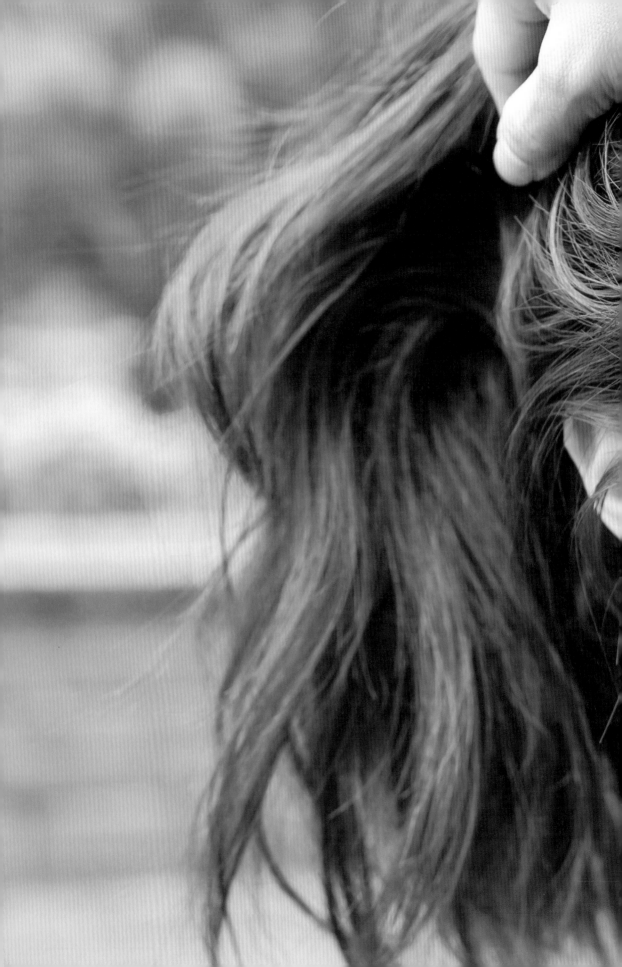

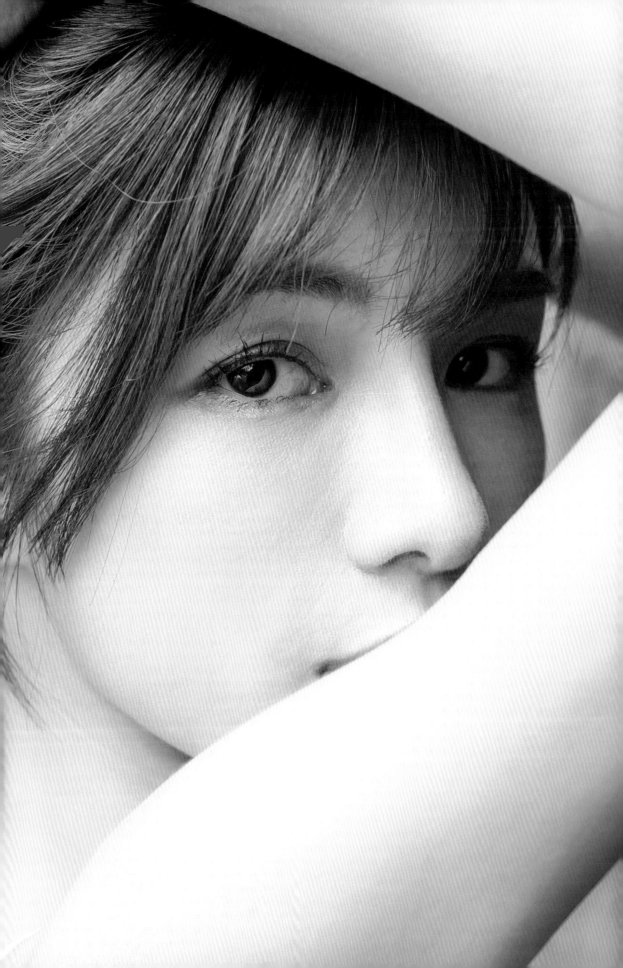

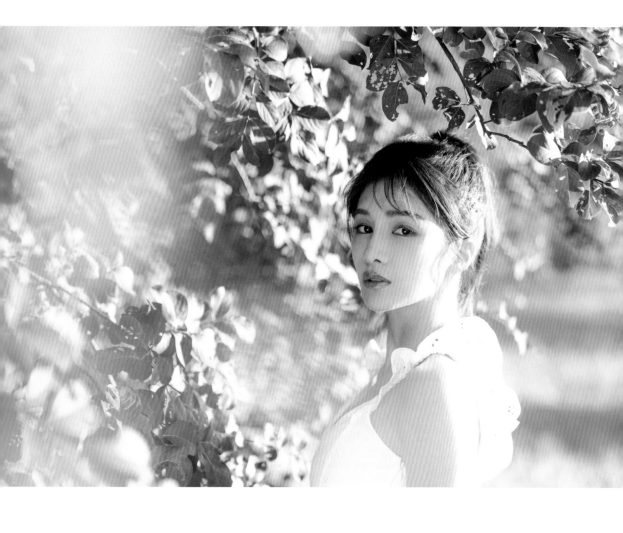

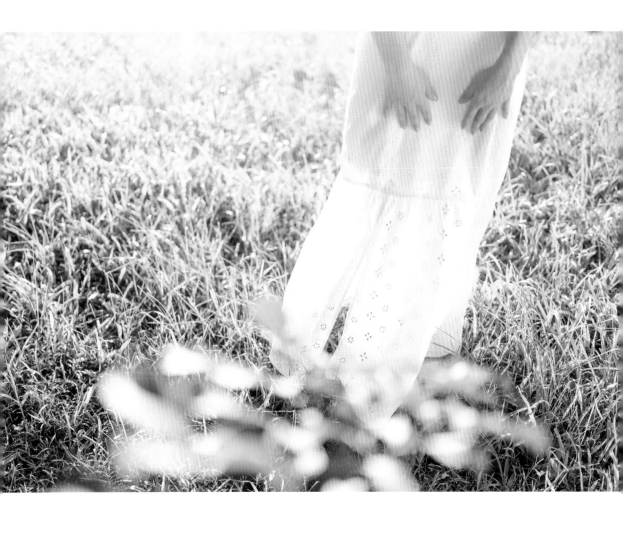

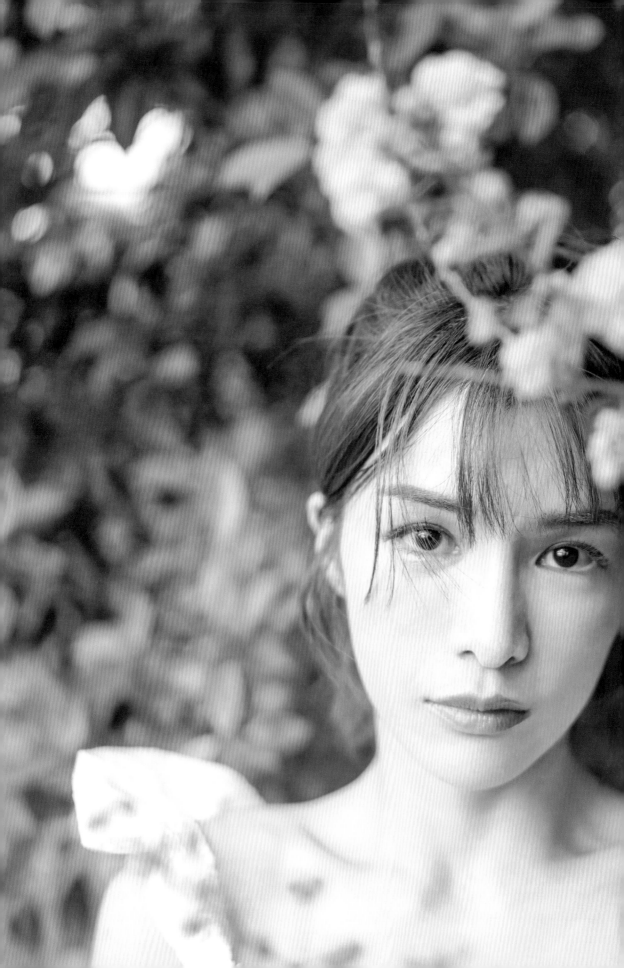

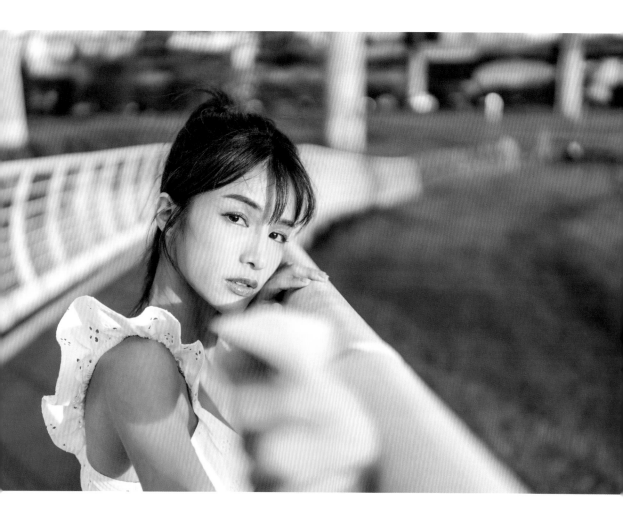

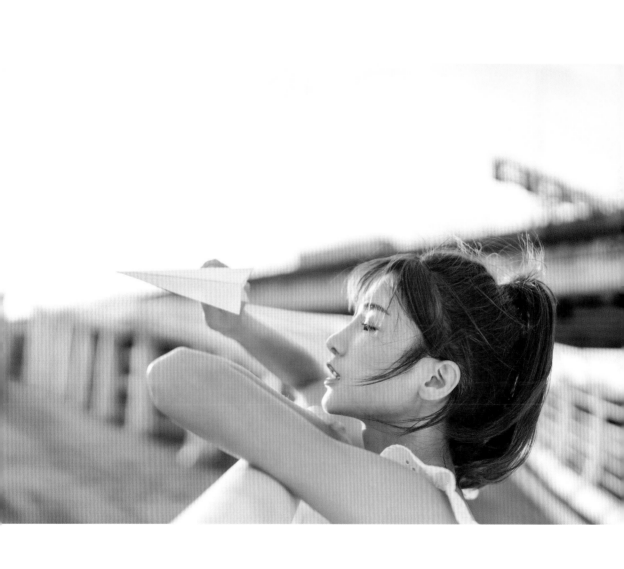

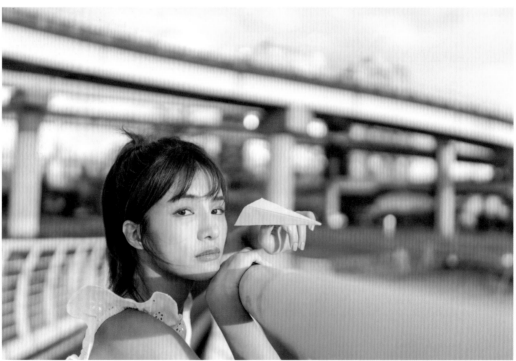

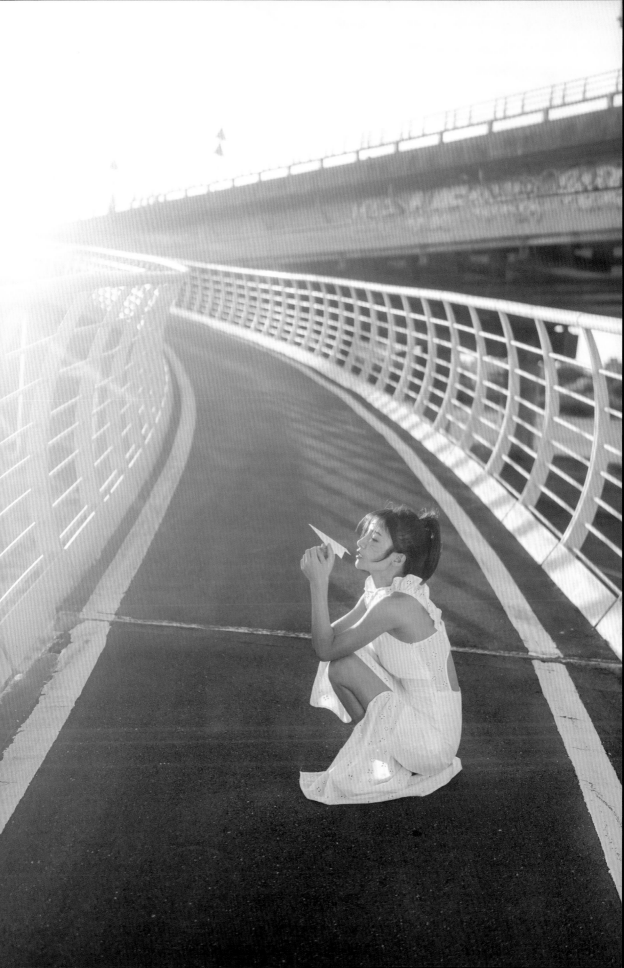

答應你

林岱縈 寫真

作　　者　林岱縈
攝　　影　KRIS KANG

主　　編　蔡月薰
企　　劃　蔡雨庭
美術設計　謝佳穎
內頁編排　楊雅屏

總 編 輯　梁芳春
董 事 長　趙政岷
出 版 者　時報文化出版企業股份有限公司
　　　　　108019 台北市和平西路三段 240 號 7 樓
發行專線　（02）2306-6842
讀者服務專線　0800-231-705、（02）2304-7103
讀者服務傳真　（02）2304-6858
郵　　撥　1934-4724 時報文化出版公司
信　　箱　10899 臺北華江橋郵局第 99 信箱
時報悅讀網　www.readingtimes.com.tw
電子郵件信箱　books@readingtimes.com.tw
法律顧問　理律法律事務所 陳長文律師、李念祖律師
印　　刷　和楹印刷有限公司
Ｉ Ｓ Ｂ Ｎ　9786263740402
初版一刷　2023 年 12 月 1 日
定　　價　新台幣 650 元

時報文化出版公司成立於一九七五年，並於一九九九年股票上櫃公開發行，
於二〇〇八年脫離中時集團非屬旺中，以「尊重智慧與創意的文化事業」為信念。